设计透视与产品速写

孟凯宁　主　编
刘嘉豪　孟　颖　副主编

化学工业出版社
·北京·

本书内容分为两大部分。第一部分系统学习设计透视，包括透视的概述和基本规律，透视图的绘制技法，以及生活中的透视规律等。通过对透视的系统学习转入产品速写的学习，为速写部分打下基础。在透视知识的讲解中，编者还特别总结出一些实用而简便的画法，方便读者在平时的学习和工作中快速画出透视准确的产品图。第二部分介绍了产品速写的基本概念、相关的表现工具及速写辅助知识等，深入浅出地讲述了产品速写的线描、马克笔、彩铅的表现技法。最后从电子信息与家用电器产品，家具与时尚创意产品，交通工具与机械工具产品，鞋类与箱包产品的表现技巧方面进行了实例讲解。

全书语言浅显易懂，非常适合零基础的专业读者使用。

图书在版编目（CIP）数据

设计透视与产品速写 / 孟凯宁主编 .— 北京：化学工业出版社，2018.8（2022.10重印）
　　ISBN 978-7-122-32683-6

　　Ⅰ.①设… Ⅱ.①孟… Ⅲ.①透视学 ②产品设计－速写技法　Ⅳ.①J062 ②TB472

中国版本图书馆CIP数据核字（2018）第178536号

责任编辑：孙梅戈
责任校对：边　涛　　　　　　　　　　装帧设计：王晓宇

出版发行：化学工业出版社（北京市东城区青年湖南街13号　邮政编码100011）
印　　装：河北京平诚乾印刷有限公司
880mm×1230mm　1/16　印张9¾　字数215千字　2022年10月北京第1版第5次印刷

购书咨询：010-64518888　　　　　　　　售后服务：010-64518899
网　　址：http://www.cip.com.cn
凡购买本书，如有缺损质量问题，本社销售中心负责调换。

定　　价：69.00元　　　　　　　　　　　　　　　　　　版权所有　违者必究

前言
PREFACE

　　透视图的绘制是绘画专业及设计专业的学生和从业人员所必须掌握的基本技能。学习透视的目的是要能实现透视想象化，能在头脑中重建被表现物的透视形象并将其表现在画作中，培养自身的观察力、造型力和表现力，设计出创新的作品。产品速写是设计过程中的重要环节，是设计人员与其他部门以及客户之间进行有效、直接沟通的一种交流途径。概括地说，产品速写的绘制是衡量一位设计师创新思维、造型能力和必备素质的重要标准，它是设计师在产品造型设计过程中，传递设计信息，交流设计方案，将构想转化为可视形态的重要环节。

　　将设计透视和产品速写进行"构"与"态"的深度结合，是本书编写的初衷。本书作者为西华大学孟凯宁教授，从事设计教育近二十年，在原有教学模式的基础上提炼出自己对于设计基础课程的理解和认知。在大量的教学工作中，发现了一些问题，总结如下：首先，针对目前产品设计或工业设计方向的学生来说，市面上大量关于透视学的学习资料都聚焦在建筑空间或景观设计等方向，缺乏工业设计专业的针对性，导致学生在学习透视学的过程中没有产品速写的概念；其次，学生在完成透视的学习后，无法将学习到的透视理论基础运用在产品速写的表现中，导致绘制产品速写时透视表达不准确，无法将两者结合在一起。本书针对以上问题，在原有教学知识体系中作出了调整。

　　本书编写的结构分为两大部分。第一部分产品设计透视为一至四章，主要讲解与产品相关的透视基本规律、透视图的绘制技法和生活中的透视现象；第二部分产品速写为五至九章，讲述产品速写所需工具及表现技法。通过两部分的结合，完成从透视理论学习到产品速写实践操作的转化，将理论知识转化为绘图能力，为后续的设计学习打好基础。

　　在此春暖花开之际，真诚感谢北京城市学院王茜老师在本书写作过程中提供的帮助。感谢刘嘉豪和孟颖副主编的辛勤付出。感谢西华大学工业设计系NV工作室的历届同学们，你们提供了很好的设计作品及互动，给了我更多的思考空间和样本。特别感谢工作室的郭娟龄、吴敬薇、黄心怡、康鹏飞、许红飞、朱杲天、冯伟、汪大丁、何越、王鸢、袁怀宇、侯杰、陈松、邢旺强、骆亚林、高暄雯、黄盼、陈晓凤、刘艺伟、殷俊星、曾军妮、向朝银同学在本书的编写过程中所做的资料整理工作。同时感谢西华大学教务处、美术与设计学院将此课程作为校级

重点课程进行建设，使之得以完善。

与此同时，真诚希望读者在阅读本书的过程中能有所收获，若发现问题，请及时与编者取得联系，以便我们在查漏补缺的过程中共同进步。

本书得到四川省教育厅人文社会科学重点研究基地工业设计产业研究中心的资助（项目编号：W171300）。

<div style="text-align:right">

孟凯宁

2018年春于西华大学红砖西楼NV工作室

</div>

目录

CONTENTS

第一章　概论 / 001
　　第一节　透视的含义 / 002
　　第二节　透视图在产品设计中的作用 / 004

第二章　透视的基本规律 / 007
　　第一节　透视图形成的基本原理 / 008
　　第二节　透视的名词概念 / 009
　　第三节　透视图的分类 / 018
　　第四节　方形斜面的透视 / 031
　　第五节　圆形物体的透视规律 / 037

第三章　透视图的绘制技法 / 042
　　第一节　透视图的基本术语 / 043
　　第二节　透视图的基本作图法 / 044
　　第三节　简便有效作图法 / 052
　　第四节　透视图尺寸的分割技法 / 053

第四章　生活中的透视规律 / 056
　　第一节　阴影 / 057
　　第二节　反影 / 067
　　第三节　透视图中的产品透视规律 / 069

第五章　产品速写概述 / 072
　　第一节　产品设计与速写 / 073

第二节　产品速写的特点及学习方法 / 075
第三节　产品速写学习中易出现的问题 / 077

第六章　速写表现技法常识与基础 / 079

第一节　纸张类 / 080
第二节　笔类 / 083
第三节　其他辅助工具 / 089

第七章　产品速写表现辅助知识 / 090

第一节　构图布局 / 091
第二节　产品形态及造型语言 / 096

第八章　产品速写表现技法 / 100

第一节　产品速写表现技法概述 / 101
第二节　线描表现技法 / 102
第三节　马克笔表现技法 / 112
第四节　水溶性彩铅表现技法 / 115

第九章　产品速写案例 / 121

第一节　电子信息与家用电器产品表现 / 122
第二节　家具与时尚创意产品表现 / 127
第三节　交通工具与机械工具产品表现 / 135
第四节　鞋类与箱包产品表现 / 144

参考文献 / 150

第一章

概论

第一节 // 透视的含义
第二节 // 透视图在产品设计中的作用

学习要点

1. 掌握透视的基本概念及其重要性。
2. 了解学习设计透视的目的和意义。

第一节　透视的含义

学习要点

1. 掌握透视的基本概念。
2. 了解透视的重要性。

透视是一种视觉现象，有它的客观规律，人的眼睛在观看立体空间的景物时，所见到的形态就存在着透视规律。由于观察者的位置不同，注视的方向不同，距离被画景物的远近不同，因此，观看同一物体所见到的情形也不同。如图1-1-1所示，一个正方体的12条棱线是等长的，6个面是相同的正方形，但是我们从不同的角度观察时，12条棱线却呈现出不同的长短，不同的方向，6个正方形也呈现出不同的形状，有的是不规则四边形，有的是菱形，有的仍是正方形。这种现象就是透视现象。又如图1-1-2所示，原来相互平行的墙壁在画面上却不平行，向无限远处的一点消失；原本是等高的墙壁却呈现出近处的高，远处的低；同样大小的瓷砖，却近处的大，远处的小；相同大小的房梁，近处的宽，远处的窄等。正是这些形态的变化，才使图形表现出丰富的立体空间感。

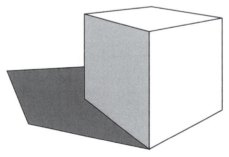

图1-1-1　正方体的透视

绘画就是把存在于立体空间的人和景物的形象表现在平面的画纸上，使画纸上的平面图形产生明显的立体空间感，这种由立体到平面，再由平面到立体的转化，就是运用透视规律来完成的。透视是从形状上表现立体感和空间感，而表现立体空间感还可以有明暗、色彩等许多因素，但形状是绘画作图的关键。从某种意义上讲，绘画是一种以平面为载体，通过人的视觉观察来反映一定空间内容的艺术，只有从形状上把握住绘画对象，才能使绘画更真实准确、更具立体空间感。所以说透视是绘画和产品设计所依据的不可缺少的客观规律。

图1-1-2 透视图示例/马强

在画纸上要画出有立体感的景物，就是先固定你眼睛的位置，隔着一个假想的透视平面，将所见到的景物形状依样表现在透明平面上，描下来的平面图形就存在着客观的透视规律。如图1-1-3所示，所谓透视，其含义就是通过透明平面来观察研究物体的形状。在研究透视规律时，必须在画者和被画物之间树立一块假想的透视平面，通过人眼观看景物时，千变万化的景物都投影到这块平面上，形成透视图形。透视学就是研究如何在平面上把我们看到的物象投影成型的方法和原理的学科，获得具有立体空间感的平面图。根据透视规律和原理绘制的图形就是透视图。

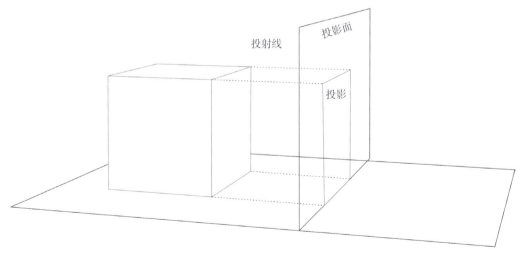

图1-1-3 透视示意图

作为工业设计各方向的学生，学习透视规律及透视图的画法，目的是掌握二维平面上三维物体的表现技法，从而掌握产品设计表现图的画法，根据透视原理和技法绘制构思草图、透

视图、效果图等（图1-1-4），把设计师头脑中的设计形象表现在纸面上，从而表达设计意图。所以说透视是产品设计表现图的基础，是工业设计专业的基础课。

随意性的记录图/NV工作室

手绘效果图/赵丹绘

构思草图/NV工作室

图1-1-4

第二节　透视图在产品设计中的作用

学习要点

了解学习设计透视的目的和意义。

工业设计是运用科学与艺术手段进行创造和设计的一门新型的综合学科。其最高宗旨在于通过工业产品的优化设计和创造来改善和提高人类生活品质和工作条件，满足人们在物质和精神方面的要求。工业设计的产生和发展是伴随着机械化产品的出现而产生的，设计的对象是批量生产的产品，使产品在外观、造型、结构功能、材料和加工以及宜人性等方面有机地结合起来，从而获得适用、经济、美观的结果，以提高人类的生活质量。产品设计的范围非常广泛，凡是直接与人发生关系的工业产品都属于其范畴。

设计的表示是工业设计的一种方法，工业设计是一个创造性的过程，设计人员通过创造性的想象力，在头脑中构思出各种"具有新的品质和资格"的形态，而这种脑子里的形态往往是模糊的、不够肯定的、转瞬即逝的，必须借助语言、文字、图形或具体的材料等方法进行间接

的表达和传达，这就是设计的表示。就如同画家把创作描绘在画布上，科学家把实验结果做成图解，作家把文章写在稿纸上一样。

设计表示的方法很多。在纸面上绘制形象图的表现技法是一种很直接、很有效的表现方法，比语言、文字更直观，比做成模型更具时效性。利用这种表现技法，可以迅速地将头脑中模糊不清的意向表达在纸面上，借此进一步研究、推敲、修改、完善趋于成熟。同时在按照美的规律创造新形态的过程中，也提高了设计者的审美能力和艺术修养。现代设计又是一个群体活动，把设计过程表现在纸面上，绘制设计表现图，可以方便合作者讨论、交流，供领导者和决策者评价、审定，供生产者和营销部门来评估，一目了然，直观明了（图1-2-1）。

设计表现图就是根据透视的规律、原理、技法绘制的透视图，以及在透视图的基础上进行色彩、质感等的技巧处理形成效果图。设计表现图在设计过程中大致分为两种类型：一种是依靠经验和透视规律绘制的产品草图，不要求尺寸严格准确，能够表达出设计意图、形体特征、结构空间就可以了，这种图一般是徒手作图，简洁快速，富有个性和艺术特色，能及时准确地抓住对象的特征，要求设计师有一定的绘画功底；另一种是根据透视图的原理技法绘制的能反应对象真实尺寸和比例的透视图，再加以润色处理成为效果图，如同真实的产品再现于眼前一样，结构空间表现得非常准确。

NV工作室绘　　　　　　　　　　　　　　　NV工作室绘

图1-2-1　设计方案的纸面表达

设计表现图在设计的许多环节都发挥着重要的作用。收集资料时要画大量的草图，构思时，要画大量的构思草图、概略效果图，以展开并完善设计构思；在方案确定时，要画精确的效果图，反应工程图的立体效果，以便反复修改完善。无论是依靠经验的草图，还是精确的透视图，都对设计进程的发展起着关键的作用。表现图画得准确生动不但可以表达构思，还能激发设计构思，使思维流畅、灵感迸发，产生创造性设计。如果设计师不能通过绘制表现图来表现自己的构思和创意，会抑制思维的发展，使许多奇思妙想因不能表达而停顿和消失，就不能很好地完成设计，就如同音乐家不能组织音符、节奏和旋律，文学家不能用语言文字一样，所以设计和表现是不可分割的整体，前者是创造，是思维活动，后者是使梦想得以实现的手段和桥梁。设计表现的关键是透视图的绘制，所以透视图是产品设计的技术基础课。

从前的设计往往因缺乏透视图的绘制，使生产带有一定的盲目性，造成人力、财力、时间

的浪费。例如，在设计方案确定后，画出工程制图就去指导生产。因工程制图是平面图，需要生产者具备一定的空间想象能力和专业知识，不能给观者一个直观立体效果，也就不能准确地预知产品的效果。只有生产出来之后才发现有些地方不理想，需要改进。这样生产就报废了，浪费了大量的时间和资金。但是如果在工程制图完成后，根据制图的尺寸做出产品的透视图，再进一步画出效果图，就如同产品生产出来展现于眼前一样，大家都可以评价产品的优劣，不足之处返回到工程图上修改，再画透视图直至满意。这一切都是在纸面上完成的，快速准确有效，缩短了产品开发周期，提高了设计和生产的质量效率。效果图目前应用非常广泛，如产品设计、室内外环境和建筑设计、服装设计等都应用效果图来表达设计构思，是现代设计不可缺少的一种设计表现方法。

作为设计师表达构思的方法，透视图应该是快速、简便又准确有效的。但是以往的透视图画法却存在许多不足之处，如单凭经验的自由作图法虽然快速简便，但总会出现不准确、偏差大的毛病，受经验的限制；机械的几何学作图法作图步骤程式化繁琐，难以自由控制效果，难学且不易掌握。本书力求克服上述毛病，提供一种简便易学易掌握的透视图画法，强调基础知识和作图过程，简单明了，适于初学者和大中专在校生学习，是产品设计专业的教学参考书。通过本书的学习，可以掌握透视的原理和规律，简便有效地画出透视图，使学生真正掌握这一设计表示的手段和方法，学以致用，使之成为产品设计师所具备的一种技能，在设计工作中发挥其重要的作用。

第二章
透视的基本规律

第一节 // 透视图形成的基本原理

第二节 // 透视的名词概念

第三节 // 透视图的分类

第四节 // 方形斜面的透视

第五节 // 圆形物体的透视规律

学习要点

1. 掌握平行、中心投影，为后文的学习打基础。
2. 了解投影中各名词的含义，深刻理解原线、变线、灭点和灭线。
3. 掌握透视的分类。
4. 了解上斜平行、下斜平行、成角不同放置状态的斜面透视规律，熟练掌握楼梯的画法。
5. 学习圆的画法，掌握圆柱形物体的透视特征。

第一节　透视图形成的基本原理

> **学习要点**
> 1. 了解投影面在投影中的重要性。
> 2. 掌握平行投影和中心投影，为后文打下基础。

隔着一块假设的透明平面观察物体时，物体在透明平面上的投影就存在着透视规律，这里我们有必要了解有关投影的两种类型。

1. **投影**：对立体空间的三维物体进行平面的摹写时，由于对象物与平面的空间位置关系以及刻画的角度不同，在平面上所描绘的图形将成为各种不同的形状，这种摹写的操作就叫投影。

2. **平行投影**：当投射线是相互平行的，在投影面上得到投影，就是平行投影。三视图就是用平行投影法描绘的，如图2-1-1所示。

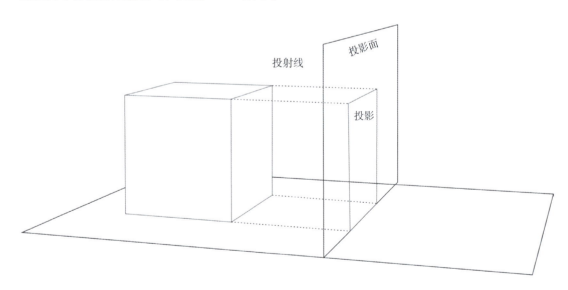

图2-1-1　物体在投影面上的投影

3. **中心投影**：也叫透视图法，投射线贯通画面集中在空间一点（即投影中心），在投影面上得到的投影为中心投影，如图2-1-2所示。投射线集中的点，可以视为观察者眼睛的位置，中心投影相当于通过投影面观看对象物体的状况，投影面上得到的投影就是透视图，所以透视图符合人眼观察物体时的结果，最有真实感、立体感。

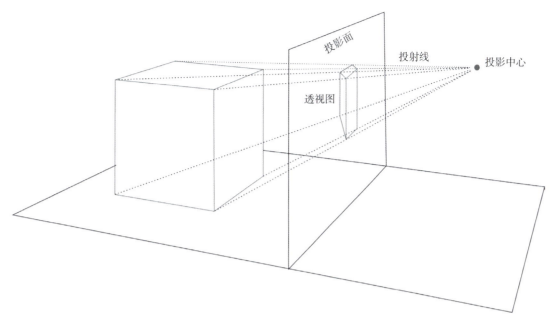

图2-1-2 中心投影

第二节 透视的名词概念

学习要点

1. 了解投影中各名词的含义。
2. 着重掌握原线、变线、五种灭点的形式和灭线的表达。

1. 画面

画者与被画物之间假设的透明画图平面，也叫投影面，它可向四周作无限的扩大与延伸。画面须平行于画者的颜面，垂直于中视线（注视方向线）。如图2-1-2中的投影面就是假想的透明平面，即画面。

把画面上得到的图形依样画在图纸上，就成了我们要做的透视图。这里说的画面是形成透视图的投影面，只要人眼的注视方向不变，画面的方向也不变，画面必须与画者的中视线垂直，与画者的面部平行，不能随意变动。

（1）平视时，中视线向正前方，与地面平行，画面与地面垂直；

（2）仰视时，中视线向上方倾斜，画面与地面倾斜，成前俯状态；

（3）俯视时，中视线向下方倾斜，画面成后仰状态（图2-2-1）。

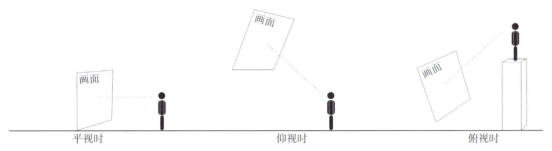

图2-2-1　平视、仰视、俯视时画面与地面的关系

2. 视距

视点到主点的垂直距离称为视距（图2-2-2）。画面总是紧靠在最近的被画物体前方。视距的远近要按照被画景物的大小和构图来定：

（1）画大的对象物时，视距要远；

（2）画小的对象物时，视距要近；

（3）画同一对象物时，视距的远近还与创作的主体思想有关，视距的远近不同，对象物的构图和意境也不同。

3. 视域

（1）可见视域：头部不转动，目光前视所能见到的范围称为可见视域。可见视域的范围较大，水平方向为180°，垂直方向为130°。在这个范围内的景物虽都能看到，但并非所有的物形都清晰正常，通常边缘的景物易发生形变且模糊不清。

（2）正常视域：在可见视域内，只有大约60°角的范围内所见到的物形才是清晰正常的，这个大约60°视角的圆锥形视域范围称为正常视域，如图2-2-2所示。作画时，取景框应置于

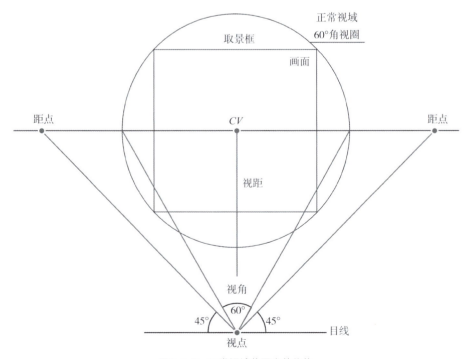

图2-2-2　正常视域范围内的物体

正常视域内，否则所画物形就会变形失真。透视规律也只适用于正常视域内物体的绘制，对于正常视域以外的物体，用透视规律画就会出现变形。取景框是否置于正常视域内，决定于视距的远近，视距过近，取景框超出正常视域，其边缘的景物就会产生变形。

写生时，视距应不近于取景高度（宽长于高则取宽度）的一倍，以1.5~2倍为最宜，这样的视距取景都在正常视域内，如图2-2-3所示。作画时，应随时调整自己的位置，使被画的主体物置于正常视域中心，才不会使画出的物体发生变形。

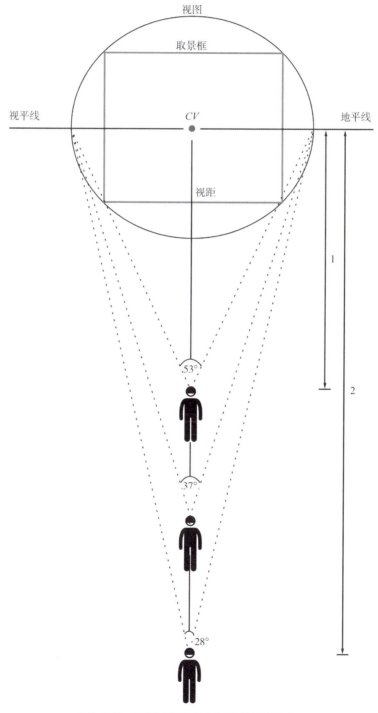

图2-2-3　调整位置使被画物处于正常视域中心

4. 地平线和视平线

（1）地平线：地平面尽头与天空交界的水平线。

地平线下方是地面，地面上任何远近的物体都应从地平线下方画起；地平线上方是天空，超过画者眼睛高度的物体部分要画在地平线上方。地平线是处理图形的重要依据，作画时应根据它在实际场景中的位置正确地定在画纸上，然后才能依次来安排场景中各个对象物的位置，地平线与人眼等高，在观察者眼睛的正前方，人眼睛的位置低，地平线在画面上的位置也低；人眼位置高，地平线在画面上的位置也高。站在不同高度的位置观察，地平线也不同，作出的图也有不同的效果。

（2）视平线：在画面上，由画者的中视线与画面相交的一点（主点）所做的平线称为视平线。平视时，视平线与地平线重合，地平线就是视平线；仰视时，地平线在视平线的下方；俯视时，地平线在视平线的上方（图2-2-4）。

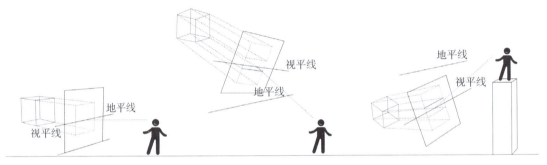

图2-2-4 地平线和视平线示意图

5. 视高

画者的眼睛离开被画物的立足面的高度为视高，如图2-2-5所示。在画面上，视高的高低表现在地平线上，地平线的高低位置表明视高的高低变化。

图2-2-5 视高

视高的选择与构图有着密切的关系，不同视高的构图表达不同的意境，有助于表达更深刻的创作意图，一般归纳为低视高构图、一般视高构图和高视高构图三种。

（1）低视高构图：观察者坐在或伏在地面上，甚至在低于地面的位置。地平线在被表现物的下部，在被表现者的腹部以下，如腿部，甚至是脚底以下。如图2-2-6所示，低视高构图能使观者产生敬仰崇高感，有利于表现英雄人物巍然屹立、英勇不屈的气概，同时低视高构图也有助于表现高大的形体，如现代高层建筑、纪念碑等，彰显建筑物的高大雄伟。

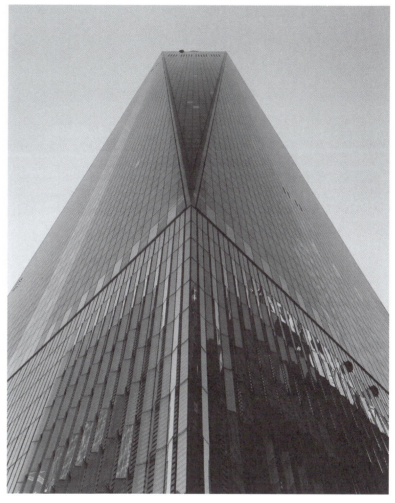

图2-2-6 低视高构图/图片来源于网络

（2）一般视高构图：观察者站立在地面或坐在椅子上。地平线在被表现者的头部或胸部，在被表现物较人物头、胸部高度大致的位置。一般视高构图使观众有身临其境的感觉，能感受图中的环境气氛，如图2-2-7所示。也有利于表现与人的尺度感相近的中等高度的物体，如图2-2-8所示。室内空间、冰箱、衣柜、机床等物体的表现往往都采用一般视高构图，使物体具有真实感和尺度感。

（3）高视高构图：观察者站在高处。地平线在被表现者的头顶以上，在被表现物的顶部以上很高的位置。高视高构图能表现宽阔的大场面，画面中地面的位置较大，有利于刻画较多的人与物的形象，如图2-2-9所示。高视高构图也有助于表现小型物体，使形体显得小巧真实，体现尺感度，如书本、电话等小型产品。

6. 原线、变线和灭点

在我们作画的对象物中，有许多条方向各异的直线，这些景物的结构线按它们的放置状态可分为两大类，就是原线和变线。原线的透视方向不变，保持原状；变线的透视方向发生变化，相互平行的变线看上去却变得不平行，向无限远处消失于一点，不同方向的变线分别向不同的灭点消失。在画透视图时，分清各种原线和变线的透视方向以及各种灭点的位置，是非常重要的。

图2-2-7　一般视高构图/图片来源于网络

图2-2-8　一般视高构图/图片来源于网络

图2-2-9　高视高构图/图片来源于网络

（1）原线：凡是与画面平行的直线都称为原线。原线与地面之间的放置关系有三种情况，即垂直、水平和倾斜于地面，这三种线代表了与画面平行的平面内的所有直线。如图2-2-10中的物体上的黑色线所示。

原线的透视方向不变，原先是垂直、水平、倾斜的，看上去仍然是垂直、水平、倾斜的；原线的分段比例不发生变化，在一条原线上作若干分段，原来的分段比例怎样，看上去依然如此；原线在画面中的透视长度是渐远渐短的。

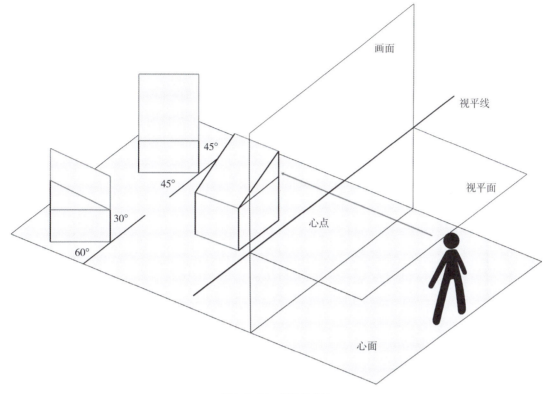

图2-2-10 原线及变线

（2）变线：凡是与画面不平行的直线都是变线。如图2-2-10中物体上的蓝色线所示。

变线与地面的关系分两种，与地面平行和与地面不平行的。与地面平行的又分三种情况，即与画面垂直的，与画面成45°角的，与画面成其他角度的。与地面不平行的变线有两种，即近端低远端高的上斜变线和近端高远端低的下斜变线，所以变线共有五种放置状态，如下：

表1 变线分类表

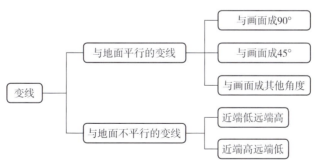

如图2-2-11（a），立方体的两组水平棱线是与画面成45°角的变线；图2-2-11（b），立方体的两组水平边线是与画面成除了90°和45°角的其他角的变线；图2-2-11（c），近处斜面的两条上斜的边线是与地面倾斜的，近端低远端高的上斜变线，远处斜面的两条边线是近端高远端低的下斜变线。

变线的透视状态看上去与实际的不同，发生了变化，所有的实际上相互平行的变线都向同一灭点集中。五种放置状态的变线，分别向五种灭点集中消失。分段比例发生变化，原来是等分的变线看上去渐远渐短，最后消失在灭点上。

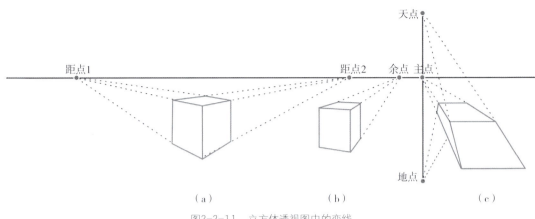

图2-2-11 立方体透视图中的变线

（3）灭点：变线所集中消失的点称为灭点（用M代表）。变线有五种状态，因而灭点有五种，即主点、距点、余点、天点、地点。自画者的眼睛引一条与变线完全平行的直线，此线与画面相交的一点，即被画变线的灭点位置。图2-2-11、图2-2-12是五种灭点的表达。

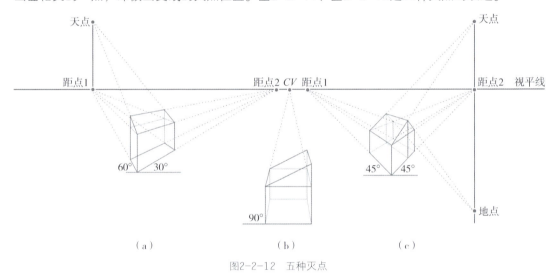

图2-2-12 五种灭点

①主点：画者的中视线与画面垂直相交于地平线上的一点，即主点（用CV代表）的位置。凡是与地面平行，与画面成直角的变线都向主点集中消失。

②距点：在画面上以主点为圆心，视距长为半径作圆线，在此圆线上的任意点，一般都可称之为距点，而常用的是视平线上的距点（用V代表）。凡是与地面平行与画面成45°角的变线都向距点集中，因为与画面成45°角与地面平行的变线有左右两个方向，因此距点有两个。

③余点：在地平线上，除了主点、距点以外的点都是余点的位置。凡是与地面平行，除与画面成45°和90°以外的其他角的变线都向余点集中。

④天点：在地平线上方的灭点称为天点。凡是与地面和画面不平行的近端低远端高的上斜变线都向天点消失。

⑤地点：在地平线下方的灭点称为地点。凡是与地面不平行近端高远端低的下斜变线，都向地点集中消失。

在作透视图时，应该首先准确地辨别出各种线是原线或是变线，并明确各种变线所集

中消失的灭点位置，这是很关键的一步，然后再作图就容易许多。下面把三种原线、五种变线及五种变线的放置状态、透视状态和五种灭点列一组表格，有助于我们更清楚地掌握其规律：

表2　原线、变线

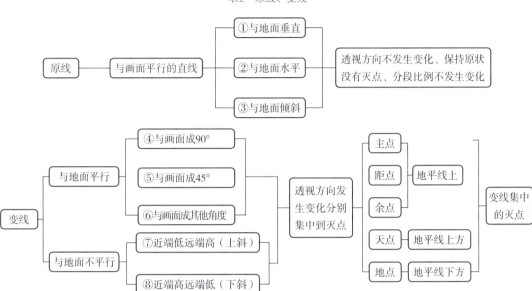

7. 灭线

平面展伸至远方，最后消失在一条直线上，这条直线称为灭线。例如：水平的地面展伸至远方，最后消失在地平线上，地平线就是地平面的灭线。除地面外，各种向远处展伸的竖立面和倾斜面（如桥、屋顶等）都有各自的消失灭线。因为这些竖面和斜面的范围有限，不像地面辽阔，所以它们的灭线是无形的，不像地平线那样显而易见。这些无形灭线，在确定斜面上人物的高度以及画斜面和竖面上的日光投影时将被用到，因此我们对灭线的位置应有所了解。

灭线的位置分两种情况来确定，所有的方形面都由两对互相平行的边线组成。

（1）如果方形面的边线一对是原线，另一对是变线，则通过变线的灭点作一条与原线边完全平行的线，就是该平面的灭线，如图2-2-13、图2-2-14所示。

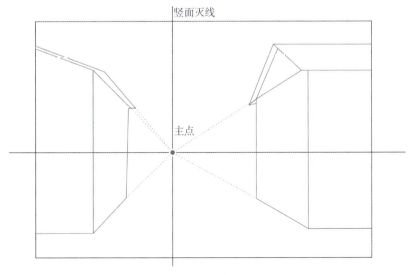

图2-2-13　灭线示意图1

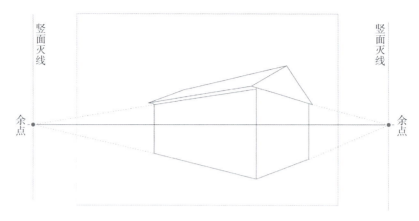

图2-2-14 灭线示意图2

（2）如果两对边线都是变线，则将两对边线的两个灭点作连线，就是该平面的灭线位置，如图2-2-15所示。

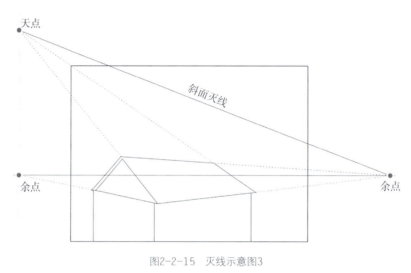

图2-2-15 灭线示意图3

第三节　透视图的分类

学习要点

1. 掌握透视的分类。

2. 通过学习透视的相关知识，掌握各种透视的规律。

根据立方体的放置状态，即三组主要轮廓线与画面构成的角度，方形物体的透视图分三种情况，即一点透视、两点透视、三点透视。下面分别介绍三种透视图的画法。

1. 一点透视

组成立方体的两组主要轮廓线与画面平行，另一组深度方向的轮廓线向远处消失于一个灭点，这种透视称为一点透视，也叫平行透视，如图2-3-1所示。

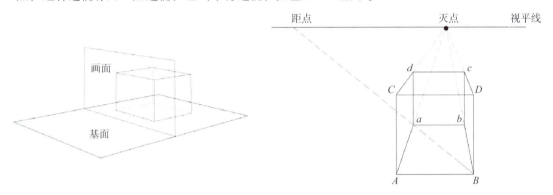

图2-3-1　一点透视

在一点透视图中，三组主要轮廓线的透视方向是：①垂直；②水平；③向主点。其中，①、②两组轮廓线是与画面平行的，是原线，透视方向不变，仍然是垂直、水平的，没有灭点。也就是说由①、②两组线组成的平面与画面平行，保持实形和原来的比例关系，而深度方向轮廓线③与画面垂直，所以向主点消失。一点透视的灭点就是主点，如图2-3-2所示。

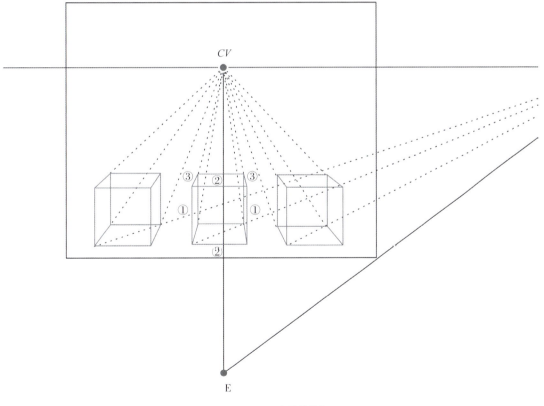

图2-3-2　一点透视规律

主点是画者的中视线与画面垂直相交在视平线上的一点。主点不一定非在画面正中，为了构图的取舍，可稍移动，但不能在画框外，如图2-3-3所示。

设计透视与产品速写

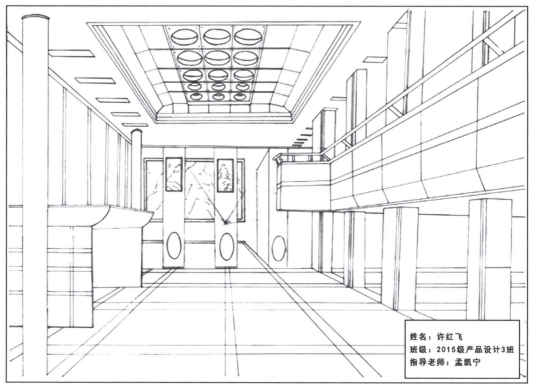

姓名：许红飞
班级：2015级产品设计3班
指导老师：孟凯宁

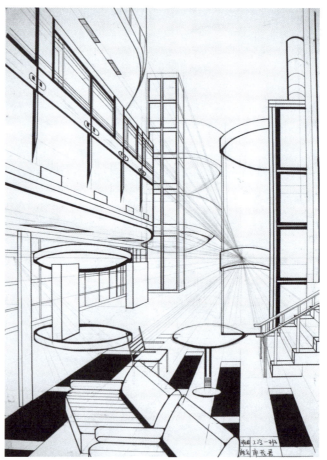

图2-3-3　一点透视图/NV工作室

2. 两点透视

组成立方体的一组主要轮廓线与画面平行，另外两组水平方向的线与画面构成一定角度（除直角外的角度），向左右两个灭点消失，这种透视称为两点透视，也称成角透视，如图2-3-4所示。

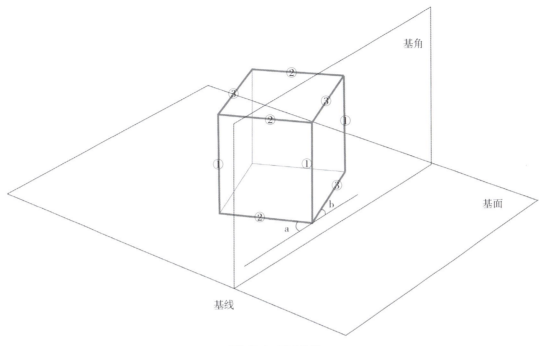

图2-3-4 两点透视

在两点透视中，三组主要轮廓线的透视方向为：①垂直；②向左余点；③向右余点。只有①与画面平行，是原线，没有灭点。②、③线是与地面平行的变线，与画面各成一定的角度，分别向地平线上左、右两个灭点集中。

余点的位置：从画者眼睛引两条与立方体两组边线平行的直线，两直线在主点左右的地平线上相交的两点，就是该左右余点的位置。

下面重点讲一下两点透视的三种状态及余点的运动。

为了能更充分地表现一个物体的形态结构，通常要从各个不同的角度去观察，画出各个角度的透视图，这就要求我们掌握立方体在运动中的透视规律。因此，我们有必要从一件立方体的旋转过程中认识立方体的透视变化特征，以及立方体的一对余点沿着地平线移动的规律。

通常情况下，立方体的两对竖立面与画面之间有正侧的不同关系。竖立面与画面平行或接近平行为正面；与画面垂直或接近垂直为侧面。如图2-3-5一面若为正面，则相邻另一面为侧面。竖立面的正侧不同，使得他们各自的灭点远近也不同，正面的余点离主点远，侧面的余点离主点近。

立方体作90°旋转的整个过程中，可归纳为四种透视状态，即平行透视（也就是一点透视），微动状态成角透视，对等状态成角透视，一般状态成角透视。

①平行透视：旋转开始和结束时的状态，都是平行透视。在平行透视中，正面同画面平行，余点在无穷远处，即没有灭点；侧面同画面垂直，余点离主点最近，近到与主点重合，边线向主点集中，如图2-3-6（a）所示。

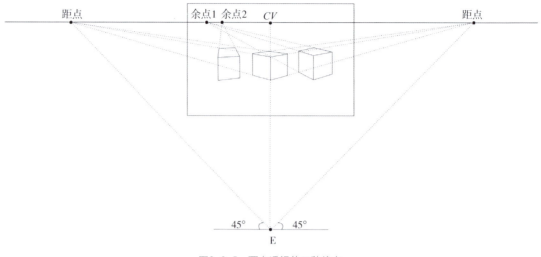

图2-3-5 两点透视的三种状态

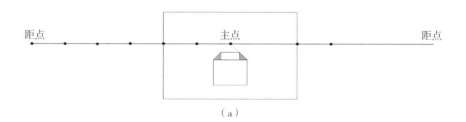

(a)

(b)

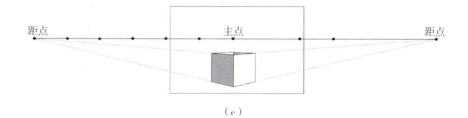

(c)

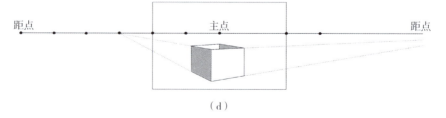

(d)

图2-3-6 立方体四种状态的解析

②微动状态成角透视，旋转刚刚开始和即将结束时的状态，同平行透视非常接近，为微动状态。在微动状态中，正面同画面接近平行，余点在很远处，边线的斜度接近水平状；侧面与画面接近垂直，余点靠近主点在画框以内，如图2-3-6（b）所示。

③对等状态成角透视：旋转过程的中间为对等状态。在对等状态中，两对竖立面与画面之间都成45°角，正侧相等，两余点都落在距点上，所以他们离主点的距离相等。两距点之间的距离在所有成角透视的两余点的距离中是最近的，如图2-3-6（c）所示。

④一般状态成角透视：旋转在微动状态和对等状态之间为一般状态。在一般状态中，比较正的面余点在距点以外不远处；比较侧的面的余点在距点以内，画框以外，如图2-3-6（d）所示。

总之，在两点透视中，方形景物可归纳为微动、对等、一般三种状态。三种状态的一对余点都在地平线上移动，范围是：微动状态时，一余点在画框内，另一余点在很远处的地平线上；一般状态时，一余点在画框外，另一余点在距点外不远处；对等状态时，两余点就在两个距点的位置上。

在两点透视中，立方体的两个余点确定位置可以用反比定位法来确定。

①先确定出主点和距点的位置，主点与距点的距离应为取景框宽度（高大于宽取高）的一倍以上，以1.5～2倍为宜，使取景框在正常视域内。

②如果一个余点在主点与距点之间的1/4的位置，另一个余点必在主距的4倍处，如图2-3-7所示。

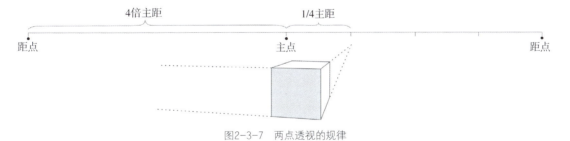

图2-3-7　两点透视的规律

距点位置的远近对作图效果影响很大，距点与主点的距离就是视距，所以距点近，视距就近；距点远，视距就远。主点与距点的距离应大于画框宽度的1倍，使取景框在正常视域内，主点和距点确定后，再定余点的位置，以确定透视状态。

距点远近不同，作图效果就形成了近看和远看的不同画面效果，不同之处有4点。

①物面的深度：近看宽，远看窄。

②变线的斜度：近看斜度陡，远看斜度缓。

③高度的悬殊：近看远近物体高度差距大，远看远近物体高度差距小（体量大小同理）。

④圆柱弧线的弯度：近看弯度大，远看弯度小。

近看的构图使观众有身临其境的感觉，物面的深度，变线的陡斜能加强构图的运动感，远看的构图远近物体高低悬殊小，物面浅窄，变线的陡缓能加强构图的移定感。如图2-3-8两图为近看、远看的不同效果。

图2-3-8 近看（左）、远看（右）的不同效果

许多与画面不平行的方向相同的方形面，由于所处的位置不同，他们的透视变形也就不同。这些方向相同的方形面有一条共同的灭线，以灭线为标准，离灭线远的透视面宽，离灭线近的透视面窄，处在灭线上的则成一条直线。

水平方形面的灭线就是地平线，水平方形面作上下移动时，离地平线近的面窄，离地平线远的面宽。正在地平线上的则成一条直线。地平线上方见到的是地面，地平线下方见到的是顶面。水平方形面作远近移动时，近处的面离地平线远而宽，远处的面离地平线近而窄，如图2-3-9所示。

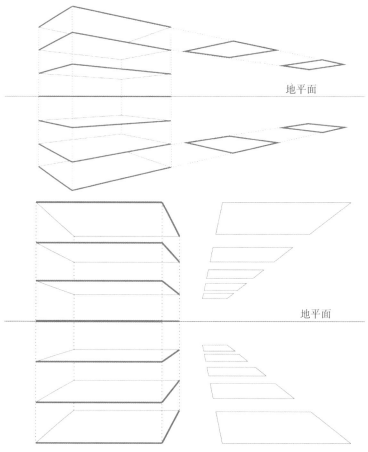

图2-3-9 水平方形面的透视规律

竖直方形面的灭线是通过垂直面变线的灭点所作的垂直线。竖直方形面在灭线的左右移动时，离灭线远的宽，离灭线近的窄，正在灭线上的则成一条直线；竖直方形面作远近移动时，

近处的离灭线远而宽,远处的离灭线近而窄,如图2-3-10所示。

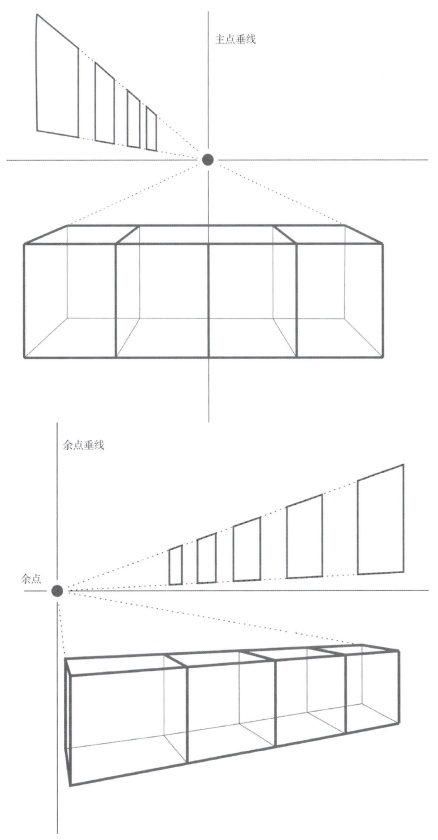

图2-3-10　竖直方形面的透视规律

两点透视图的示例，如图2-3-11所示。

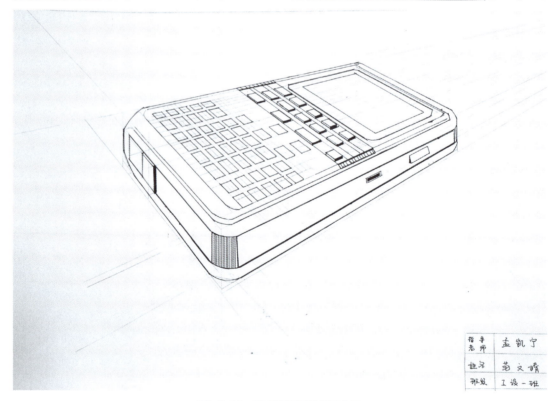

图2-3-11　两点透视图例/NV工作室

3. 三点透视

组成立方体的三组主要轮廓线与画面都不平行，分别向三个灭点集中，这种透视称为三点透视，也叫倾斜透视，如图2-3-12所示。三点透视表现为仰视和俯视的情况，在两点透视的情况下仰视或俯视所得的透视图就是三点透视图。

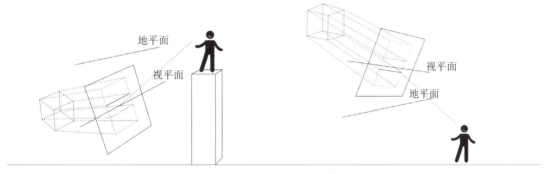

图2-3-12 三点透视的两种情况

（1）在三点透视中，画者的注视方向呈仰视或俯视，画面与地面不垂直，地平线与视平线分离，仰视时画面前俯，视平线在地平线的上方；俯视时画面后仰，视平在地平线的下方，如图2-3-13所示。

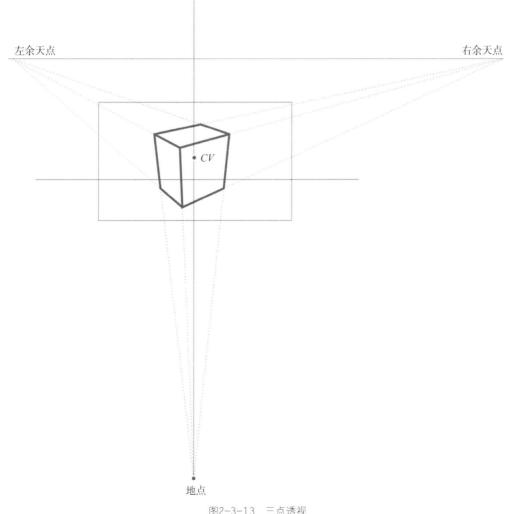

图2-3-13 三点透视

在俯视中，视平线上方的灭点称为天点。如俯视时，地平线在视平线的上方，地平线上的点称主天点、距天点、余天点如图2-3-14所示。同理，视平线下方称为地点，如仰视时，地平线上的点称主地点、距地点、余地点。

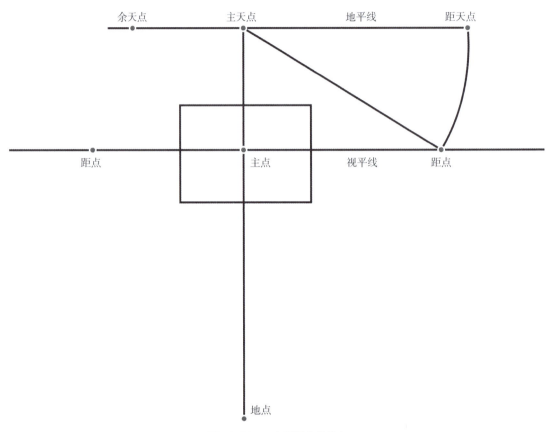

图2-3-14　三点透视的相关点

（2）透视方向：三点透视是在两点透视的情况下仰视或俯视形成的，所以三点透视与两点透视有共同之处和不同之处。

共同点：表现在立方体的与地面平行的两组边线上。平视时，两点透视中向地平线上的左右余点消失，左右余点、主点都在地平线上；三点透视中这两组边线的透视方向不变，仍然向地平线上的左余点和右余点消失，这时地平线上的灭点称左余地（天）点，右余地（天）点。

不同点：表现在立方体的与地面垂直的边线上。平视时，与地面垂直的边线是原线，不发生透视变化，没有灭点；三点透视中，这些边线变成了变线，俯视时，近高远低向地点消失，仰视时，近低远高向天点消失。天点和地点在主点的垂线上，如图2-3-15所示。

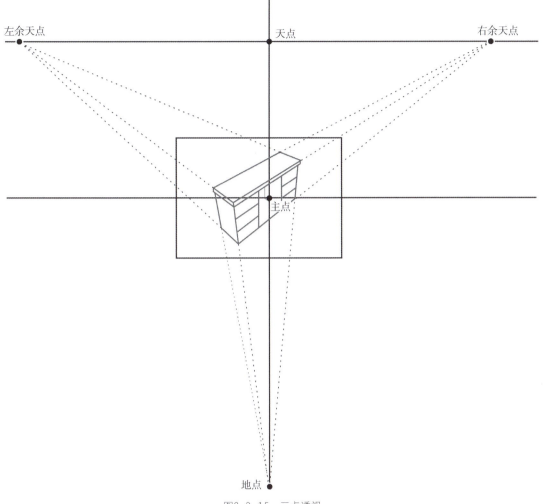

图2-3-15 三点透视

（3）三个灭点的位置：三个灭点在一个T字形轨道上运动。T字形轨道由地平线和过主点的垂线构成，两线交点是主天点或主地点。俯视时，是正T形；仰视时，是倒T形。

两对灭点在T形轨道上运动，一对是地平线上的左余天（地）点和右余天（地）点；另一对灭点是主点垂线上的主天（地）点和地（天）点，如图2-3-16所示。

地平线上的左余天（地）点和右余天（地）点离开主天（地）点的远近位置取决于立方体两竖立面对画面的正侧关系以及俯仰角度的大小。

另一对灭点是过主点垂线上的主天（地）点和地（天）点。主天（地）点和地（天）点离主点的距离远近取决于俯仰角度的大小，俯仰角度小时，主天（地）点离主点近，地平线离视平线近，地（天）点远；俯仰角度大时，主天（地）点离主点远，地平线离视平线远，地（天）点离主点近；角度恰好为45°时，主天（地）点和地（天）点离主点的距离相等，其距离等于主点到距点的距离，即视距。

两灭点的确切位置可以用反比法确定：以俯视为例，主地点至主点的距离若为主点到距点的2/3，那么天点到主点的距离为主距的3/2倍，如图2-3-16所示。

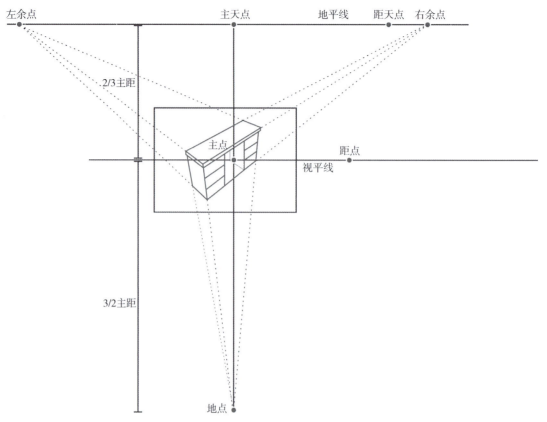

图2-3-16　三点透视规律

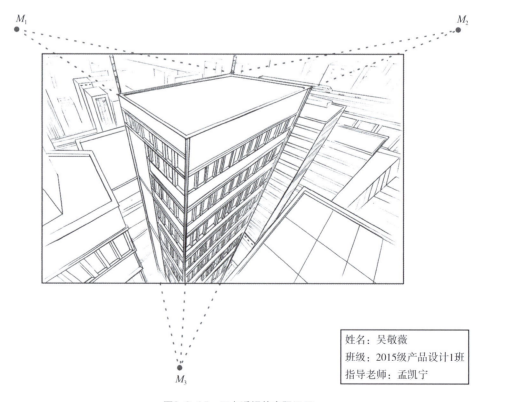

图2-3-17　三点透视的实际运用

第四节　方形斜面的透视

学习要点

1. 了解上斜平行、下斜平行、成角不同放置状态的斜面透视规律。
2. 熟练掌握楼梯的画法。

在生活中，斜面的物体很常见，例如桥面、台阶、山坡、堤坝、屋顶、带斜面的生活用品等，画透视图经常会遇到，所以应熟练掌握斜面的透视规律。

1. 斜面透视的放置状态

底迹面：日光从正上方照射下来，斜面在平地上所成的投影就叫斜面的底迹面。如图2-4-1所示，边线在地面上的投影叫底迹线。

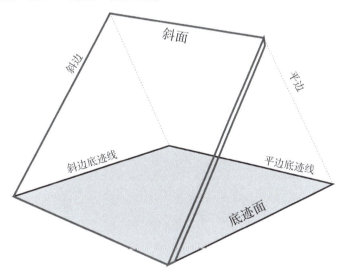

图2-4-1　斜面透视中的名词概念

根据斜面的底迹方块面的放置状态来确定方形斜面的放置状态。底迹面是平行透视，方形斜面也是平行透视；底迹面是成角透视，方形斜面也是成角透视。方形斜面近处低远处高为上斜；近处高远处低为下斜，所以方形斜面的放置状态有四种：

①上斜平行斜面透视；
②下斜平行斜面透视；
③上斜成角斜面透视；
④下斜成角斜面透视。

如图2-4-2所示,图(a)底迹面是平行透视,图(b)底迹面是成角透视。

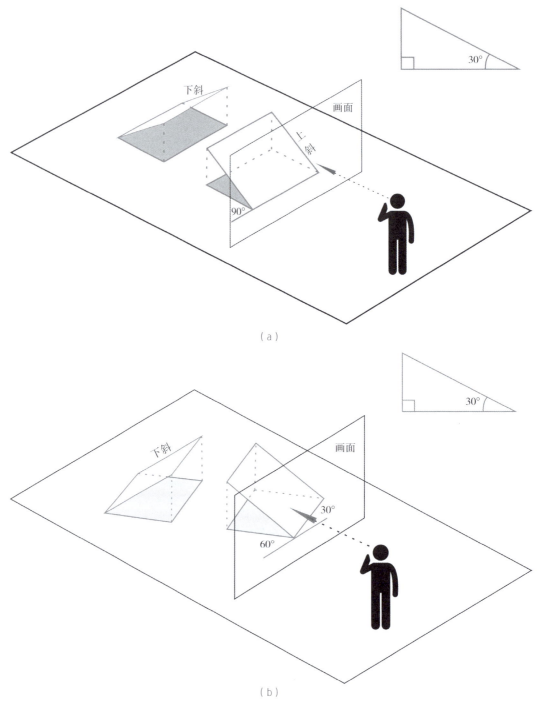

图2-4-2 上、下斜平行(a)和成角(b)斜面透视

2. 斜面的透视方向

方形斜面由一对平边和一对斜边所组成。平边同地面平行,其透视方向为:是原线则成水平状,是变线则向余点;斜边与地面倾斜,透视方向是:上斜向天点,下斜向地点。天点和地点的具体位置由斜边底迹线的方向和斜边的斜度所决定。天点和地点在斜边底迹线的灭点(主点或余点)的垂线上,如图2-4-3所示。

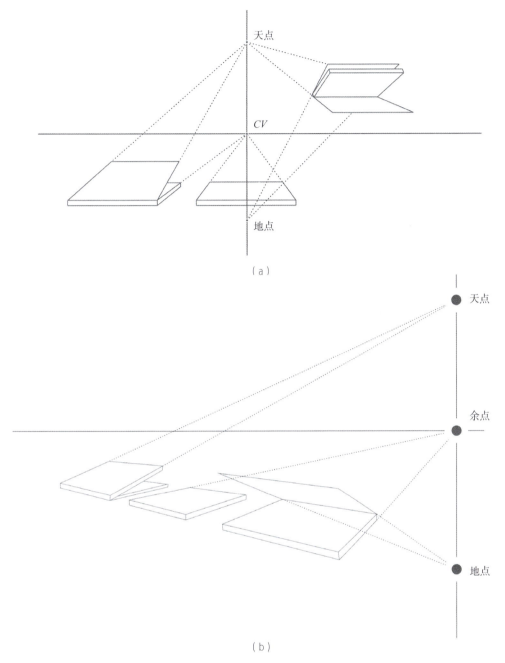

图2-4-3 平行斜面透视（a）和成角斜面透视（b）的示意

举个例子，翻开本书的封面得到一个斜面，由一对平边和一对斜边组成。书的封底如同斜面的底迹面，由平边底迹线和斜边底迹线所组成。封面的斜边所集中的天点和地点就在斜边底迹线的灭点的垂线上。图（a）是平行斜面透视，斜边底迹线向主点，斜边向主点垂线上的天点和地点；图（b）是成角斜面透视，斜边底迹线向余点，斜边向余点垂线上的天点和地点。

天点和地点离开斜边底迹线的灭点（主点或余点）的远近，取决于斜边斜度的大小。斜度小，天点和地点离主点或余点近；斜度大，天点地点离主点或余点远。当斜度最小时，斜边与地面平行，天点和地点最近，近到与主点或余点重合；当斜度最大时，斜边与地面垂直，天点和地点到无穷远处，也就是没有灭点，成为垂直于地面的原线。

下面列举几幅斜面透视图例（图2-4-4～图2-4-6）。

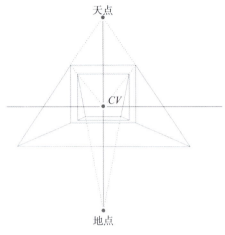

图2-4-4　上斜、下斜平行斜面透视

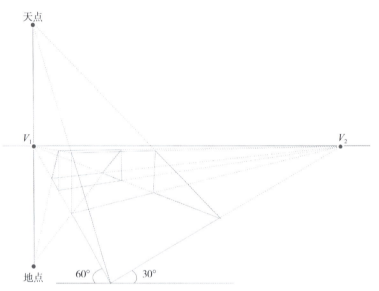

图2-4-5　上斜、下斜成角斜面透视

图2-4-6　产品的斜面透视图例

3. 台阶的画法

（1）斜边：台阶没有明显的斜线，若将台阶两旁的棱角逐级相连，才有两条斜线，向余点垂线上的天点消失。

（2）平边：每级台阶面的长边和短边都是平线，分别向地平线上的左右余点消失，如图2-4-7所示。

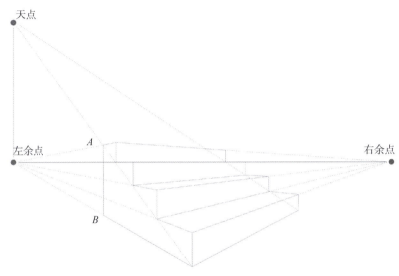

图2-4-7　台阶的两点透视图

（3）作图步骤：

①先画出地平线并定出左右余点位置，在其中一余点上作垂线，在垂线上定出天点；

②作出台阶总的底迹面和台阶斜面；

③在台阶总高度线AB上等分，以使每级台阶等高；

④从左余点引线过各等分点与斜线相交，得到每级台阶在斜线上的位置；

⑤过这些点引垂线，与等分透视线相交得到各台阶的顶点；

⑥过台阶顶点分别向左、右余点引线，如图2-4-7所示，完成台阶的两点透视图。

图2-4-8为等高台阶的一点透视图，作图步骤同上。

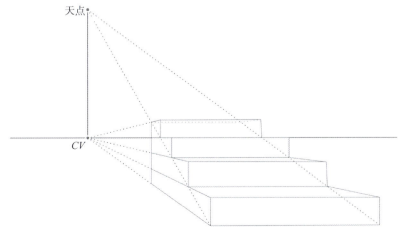

图2-4-8　台阶的一点透视图

（4）多段楼梯的画法：先确定透视图的类型是一点透视还是两点透视，分辨出每段楼梯的放置状态是上斜还是下斜，确定每段楼梯的天点和地点，然后先画出一段台阶，以此为根据决定下段楼梯的尺寸。这样依次画下去就完成了多段楼梯的画法，图2-4-9和图2-4-10就是多段楼梯的透视图。

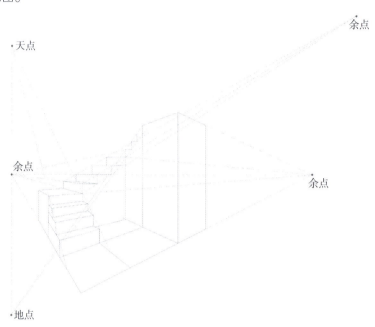

图2-4-9　多段楼梯透视图

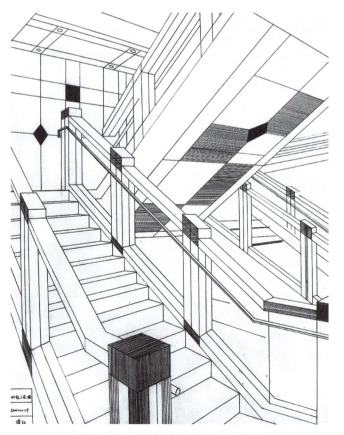

图2-4-10　多段楼梯的透视图/NV工作室

第五节　圆形物体的透视规律

> **学习要点**
>
> 1. 掌握两种画圆透视的方法。
> 2. 了解圆及圆柱形物体的透视特征。

任何复杂的圆形物体，都可以看成是由很多圆面重叠而成的，要画好圆形物体必须先对简单的圆面进行分析，掌握其透视规律。

1. 圆的透视规律

（1）画圆一般先画出圆的外切正方形，用几何特征找点，画出圆的透视。正圆和其外切正方形有四个切点，在正方形四边的中点。圆与正方形两条对角线有四个交点，这四个交点分别把正方形四条边的一半分割成3∶7两段，掌握了这八个点的几何位置，在先画出正方形的透视图后，找到相应的八个点，就能画出圆的透视，如图2-5-1所示。

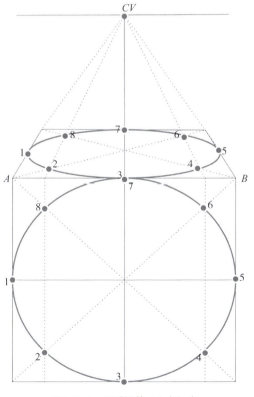

图2-5-1　圆透视的"八点"法

具体步骤是：先用主点和距点作一点透视正方形，两条对角线相交点就是圆心，过圆心作水平线，再通过圆心作主点连线，两线与正方形四条边相交得到四个切点。将AB边分割为两个3∶7，因AB边是原线，分段比例不变，从分割点向主点引线与对角线得四个交点。将得到的八个交点用弧线相连，就得到圆的透视图。图2-5-2是直立圆面的透视图。

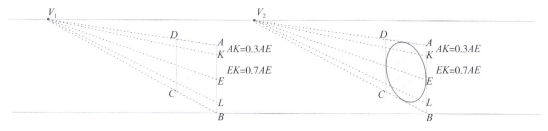

图2-5-2　直立圆面的透视图

图2-5-3是AB线3∶7分割的简便方法。

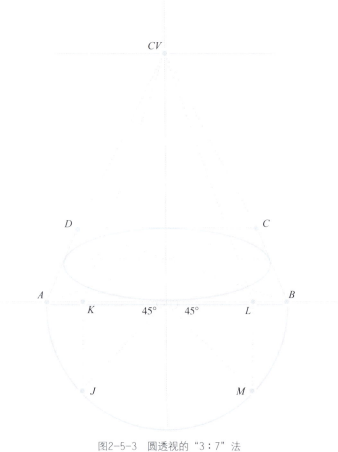

图2-5-3　圆透视的"3∶7"法

（2）圆形的透视特征：圆面透视的形，是指它的基本形状和它在运动中的宽窄变化。

①基本形：圆心在最长直径的正中，最长直径同最短直径在圆心处垂直相交。最长直径将画面分为远近两部分，近的部分略大，远的部分略小，整个透视圆面的形状实际是一个椭圆形。

透视圆的简便作法：先作最长直径和最短直径，垂直相交的十字线交点是圆心，再确定圆

面的大小宽窄范围，最长直径的两个半径必须相等，最短的远半径比近半径略短，最后将两直径的四端以弧线相连，如图2-5-4所示。

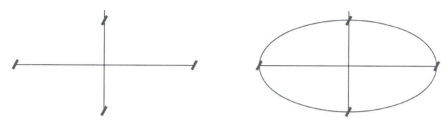

图2-5-4　圆的透视特征

②圆面宽窄变化：许多方向一致的圆面，有一条共同的灭线，圆面因位置不同所引起的宽窄变化，均以共同的灭线为标准，离灭线远的圆面宽，离灭线近的圆面窄，正在灭线上的则成一条直线，如图2-5-5所示。

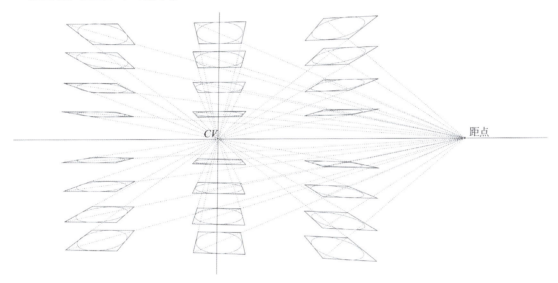

图2-5-5　不同方向的圆

③圆的等分：将圆面的圆周等分，从各等分点向圆心连接的半径把圆面等分。透视特征是两端密、中间疏，如果是圆柱则中间宽，两端窄，如图2-5-6所示。

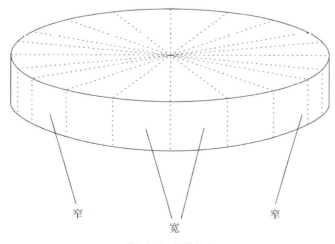

图2-5-6　圆的等分

④同心圆：同一个圆心，大小不同的圆面称为同心圆。透视特征为：大小两个圆周之间的距离宽窄是水平两端宽，垂直远端窄、近端居中，如图2-5-7所示。

图2-5-7　同心圆的透视图

2. 圆形物体的透视特征

根据圆面透视画圆形物体，应该注意以下三种关系：

（1）轴心线和圆面最长直径的关系

轴心线穿过每个圆面的圆心应与每个圆面的最长直径垂直，与最短直径重合，如图2-5-8所示。

图2-5-8　轴心线示意图

（2）弧线和圆面的关系

组成圆形物体的圆面，因所处位置的不同，透视宽窄也就不同，表现在圆形物体的外形弧线上，感觉也有所不同，圆面宽、弧线则较弯，圆面窄、弧线则较平，如图2-5-9所示。

图2-5-9　圆面弧线的透视规律

（3）柱身和圆面的关系

圆形物体的圆面愈宽，接近正圆形，柱身则愈短，柱身两条边线向一个灭点收拢得也就愈

明显；反之，圆面愈窄，柱身则长，两条边线向一个灭点收拢得也就不明显，如图2-5-10所示。

图2-5-10　柱身长短与圆面的关系

第三章 透视图的绘制技法

第一节 // 透视图的基本术语
第二节 // 透视图的基本作图法
第三节 // 简便有效作图法
第四节 // 透视图尺寸的分割技法

学习要点

1. 了解作透视图的基本术语。
2. 熟练掌握一、二、三点透视图的作图方法。
3. 了解简便绘制立方体的方法。
4. 了解对角线分割法和测线分割法。

第一节 透视图的基本术语

学习要点

了解作透视图的基本术语。

在作透视图时,为了作图需要,常用一些术语表示一定的概念。下面先了解一些术语的名词概念,如图3-1-1所示。

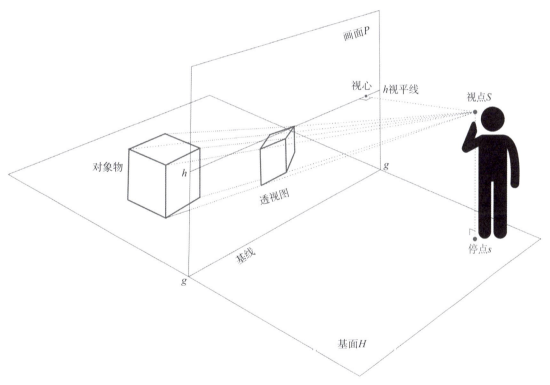

图3-1-1 透视图中的基本术语

（1）基面（H）——放置被画物体的水平面,基面是透视学中假设的作为作图基准的水平面。

（2）画面（P）——被画物的投影面,与基面垂直,与画者的中视线垂直。

（3）基线（gg）——画面与基面的交线。

（4）画面线（pp）——画面在基面上的正投影,表示画面的位置。在作图时常用画面线来表示画面与被画景物的相对位置关系。

（5）视点（S）——观察者看对象物时眼睛的位置点,也叫投影中心。

（6）停点（s）——视点在基面上的投影点,一般情况下,停点也就是观察者站在基面上

的点，也叫站点。

（7）视心——由视点向画面垂直引线与画面的交点，叫视心，也叫心点。

（8）视平线（hh）——在画面内，过视心所做的一条平行于基线的直线。

（9）视线——从物体上反射入眼睛的光线叫做视线。

（10）视角——两条边缘视线的夹角。

（11）基透视——物体在基面上的正投影。

（12）透视图——把视线与画面的各个交点连接起来，就是该对象物的透视图。

第二节　透视图的基本作图法

学习要点

熟练掌握一、二、三点透视图的作图方法。

透视图是在立体空间中形成的，要想在平面上用一些技法作出正确的透视图，必须先作一下规范的布图，以便快速准确地作出透视图。

先画出基线（gg）和视平线（hh）的位置，这就代表了形成透视图的画面。再把基面顺时针转90°与画面在同一平面内。为了不使图形重合，把画面线、基面上的基透视和停点向下移动一段位置，如图3-2-1（a）所示。有时为节省作图面积，把画面线放在视平线的位置，如图3-2-1（b）所示。

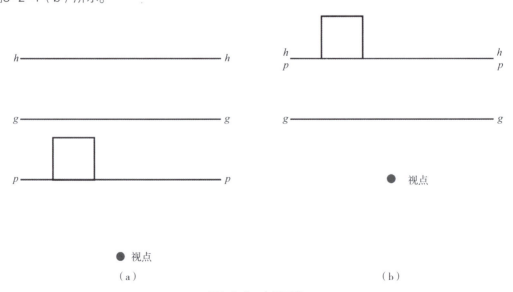

（a）　　　　　　　　　　　　　　　　（b）

图3-2-1　布图示意

1. 一点透视的基本作图法

（1）视线法：利用视点和主点作方体的透视图。

作图步骤如下：（以立方体为例）

1）作立方体的基透视，如图3-2-2所示。

①把立方体底面的宽度分别投射到基线上，得到两个交点a_o、b_o，从a_o、b_o向主点CV引直线，画出水平变线的全长透视。

②从c点向视点引视线与画面pp得交点c_p。

③从c_p点引垂线与相应的透视线相交，得立方体底面的顶点c_o。

④过c_o作水平线与相应的透视线相交得另一顶点d_o，作出底面的基透视$a_ob_oc_od_o$。

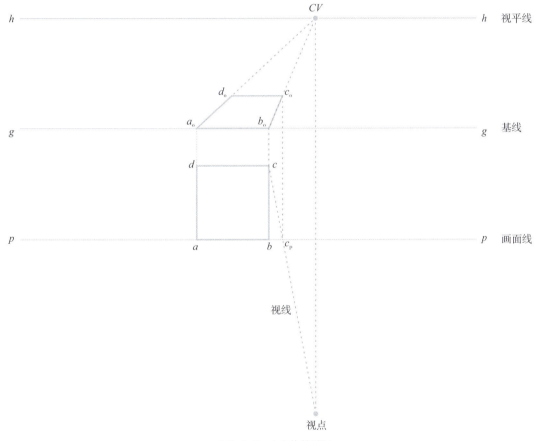

图3-2-2 立方体基透视

2）作透视高度，如图3-2-3所示。

①从底面各点引垂线。

②与画面重合的原线反映真实长度，为真高线，如图中Aa_o为真高线，在Aa_o上截取a_oA等于立方体的高度。

③过A作水平线和向主点CV引线与各高度线相交得立方体的各顶点，完成透视图。

图3-2-4是立方体没有紧靠在画面上的作图，把b、c两点都向视点作视线与PP交于b_p、c_p，过b_p、c_p向上引垂线与透视线交于b_o、c_o，从而作出基透视，其他步骤同上。

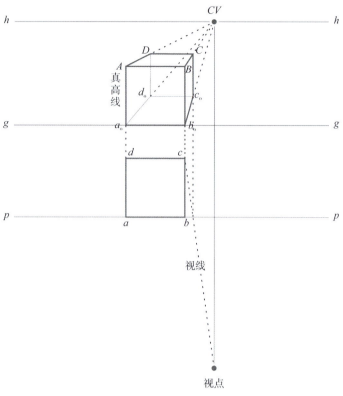

图3-2-3　透视高度

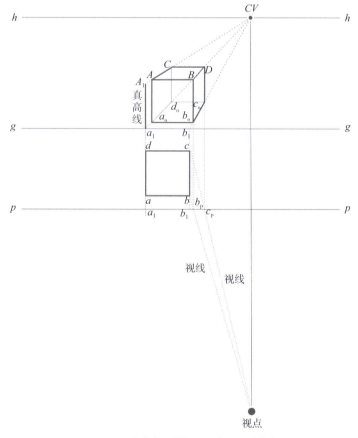

图3-2-4　立方体与画面相距一段空间时的作图

图3-2-5是另一种布图，把画面线和视平线重合的画法，此法能节省作图空间。

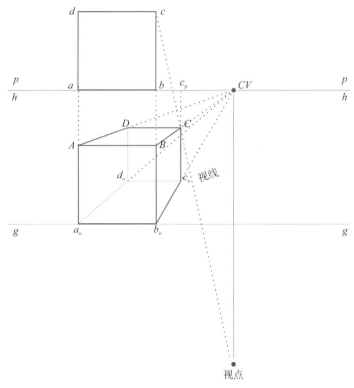

图3-2-5　节省作图空间的画法

（2）距点法：利用主点和距点画方体的透视图（以立方体为例）。

1）作立方体的基透视，如图3-2-6所示。

①画出向主点CV消失的棱线的全长透视线。

②在平面图中作45°辅助线，即对角线bd。

③过b向距点V引线，这条线是由画面呈45°角，与透视线相交的d_o顶点。

④过d_o作水平线与透视线相交得c_o顶点，完成基透视。

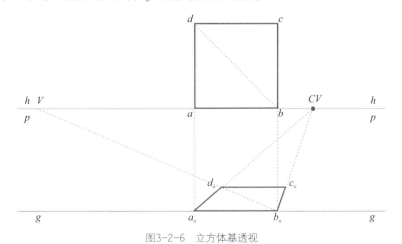

图3-2-6　立方体基透视

2）作透视高度，如图3-2-7所示。

①从底面各点a_o、b_o、c_o、d_o作垂线。

②在真高线Aa_o上截取Aa_o等于立方体的边长。

③过A作水平线与透视线交于B点，过B、A向主点引线与高度线相交于C、D点，完成立方体的透视图。

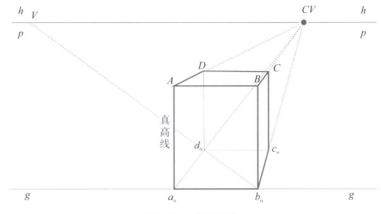

图3-2-7　透视高度

图3-2-8是立方体未靠在画面上的作图法，在平面图上作对角线并延长与画面线相交于k，交点k向基线引线交基线gg与k_o，再过k_o向距点V连线，为与画面呈45°角的线，也就是对角线b_od_o的所在线，其他步骤同上。

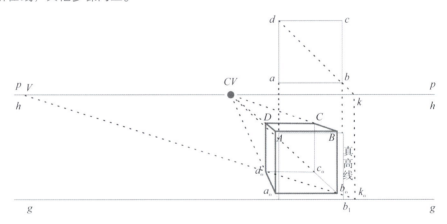

图3-2-8　立方体与画面相距一段空间时的作图

2. 二点透视的基本作图法

（1）视线法：利用余点和视点画二点透视（以立方体为例，立方体与画面呈45°角）。

1）作立方体底面的透视（基透视），如图3-2-9所示。

①从视点分别作ab、ad的平行线交画面线pp于v_1、v_2，从v_1、v_2引铅垂线与视平线相交得距点V_1、V_2（与画面呈45°角的线向距点）。

②从a点作铅垂线交基线gg于点a_o，从a_o向V_1、V_2连线。

③从b、d两点向视点引视线，交pp于点b_p、d_p，从b_p、d_p作垂线与a_oV_1线相交于b_o，与a_oV_2线交于d_o。

④连接b_oV_2、d_oV_1，相交于c_o，完成基透视。

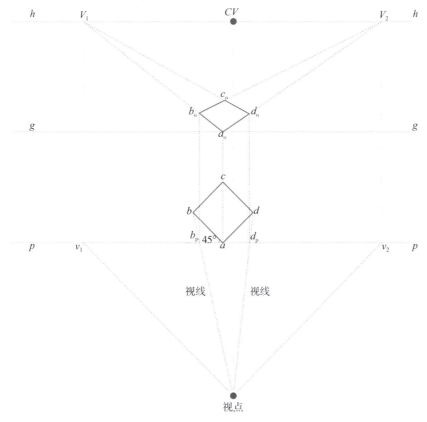

图3-2-9 立方体底面基透视

2）在真高线a_oA上取立方体的高度，从而完成立方体的透视图，如图3-2-10所示。

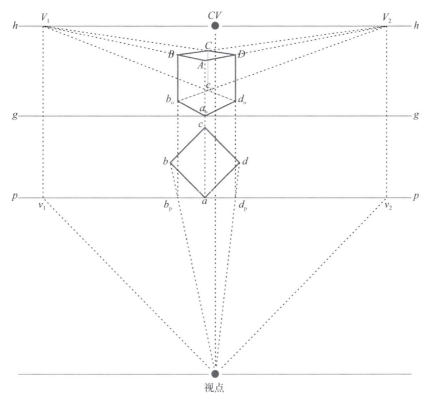

图3-2-10 视线法画立方体透视图

图3-2-11是立方体没有紧靠在画面上的画法。立方体与画面的角度不是45°，两灭点是余点而不是距点，把立方体两边延长，与pp交于a_{1p}、a_{2p}，再作铅垂线与gg交于a_{1g}、a_{2g}，分别过a_{1g}、a_{2g}向两灭点作透视线，其他步骤同上。

图3-2-11 立方体与画面相距一段空间时的作图

（2）灭点法：利用灭点和底面各边与画面的交点（迹点）画二点透视（以立方体为例）。

1）作立方体底面的透视（基透视），如图3-2-12所示。

①从视点作立方体底面各边的平行线，交画面线pp于m_1、m_2，过m_1、m_2作铅垂线交视平线hh于M_1、M_2，为两灭点。

②延长立方体底面各边与画面线pp相交于a_{1p}、a_{2p}、b_{1p}、d_{1p}各迹点，把各迹点投射到基线gg上得a_{1g}、a_{2g}、b_{1g}、d_{1g}。

③把a_{1g}、a_{2g}、b_{1g}、d_{1g}向相应的灭点连线，相交得出底面的透视$a_ob_oc_od_o$。

2）如图3-2-13所示，在真高线a_1A_1上取立方体的高度，从而完成立方体的透视图。

以上介绍的视线法和灭点法是非常有效和快速的方法，适于任何尺寸比例的方体。

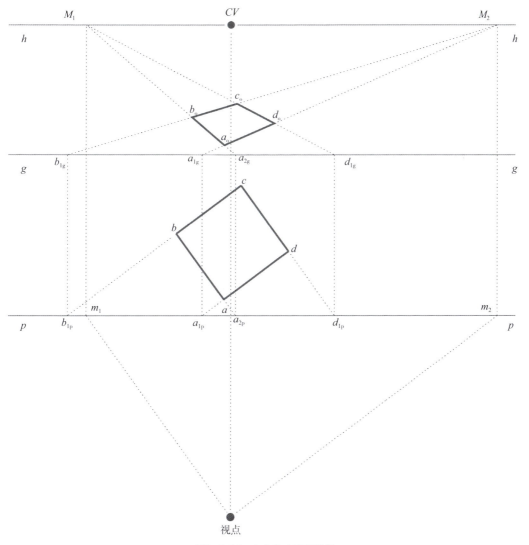

图3-2-12　立方体底面基透视

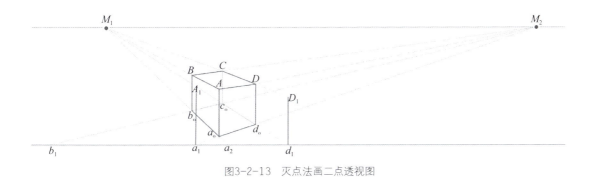

图3-2-13　灭点法画二点透视图

3. 三点透视的简便作图法

步骤：（图3-2-14）

①靠近视平线画出平视视角的立方体的二点透视图。

②作立方体的对角线，定出立方体的中点。

③根据经验在立方体的对角线上选定一点，如在对角线BH上任选一点J。

④连接JM_1并延长，与对角线CE相交于K。

⑤连接KM_2与对角线DG交于L。

⑥分别连接DJ、AK、BL，就画出了近似的立方体的三点透视图。

图3-2-14　简便方法画三点透视图

第三节　简便有效作图法

> 学习要点

了解简便绘制立方体的方法。

下面来介绍如何快速绘制立方体的12条棱线：（图3-3-1）

由图3-3-1可知，立方体作图中，步骤①～步骤④的四条线是可以凭经验以大概位置和角度画出的，只需注意原线与变线之间的长短关系，而只要角度在正常范围内，都能保证水平变线收束到视平线上的左右余点，只不过变线的角度不同，作图效果就不同。

而第五条线就需要根据前四条线确定出的视平线以及左右灭点来画出。如步骤⑤所画的变线是通过步骤④右侧两条变线的延长线所确定的右余点，进而确定出视平线的位置。再将视平线与步骤④左侧变线的延长线相交，确定出左余点。把左余点与原线另一个端点相连，就能确

定出步骤⑤所画的变线的方向。

步骤⑥~步骤⑦是确定正侧面的位置关系，此时需要保证两点：一是变线的长度小于原线长度；二是侧面宽度小于正面宽度。

由这两点位置关系则可凭经验确定出两个面的大小比例关系。

步骤⑧~步骤⑨是确定顶面的另外两条变线的位置关系，可通过之前确定的余点分别与两个面上的顶点相连得出。

余下步骤则是连接各点，将透视关系表现完整。

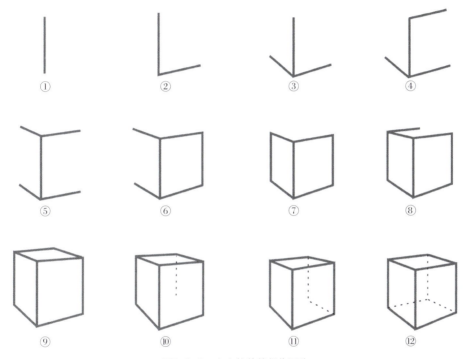

图3-3-1　立方体的简便作图法

第四节　透视图尺寸的分割技法

学习要点

了解对角线分割法和测线分割法。

1. 对角线分割法

利用对角线的性质，求出等分点，反复分割出必要的尺寸。

（1）偶数分割：将对角线的交点作垂线，反复分割可得出任意偶数的分割，如图3-4-1所示。

图3-4-1 偶数分割法

（2）奇数分割：先将AB和CD奇数等分，如三等分，画透视线，再画对角线AC交透视线，过各交点画垂线，就得到相应的奇数等分，如图3-4-2所示。

图3-4-2 奇数分割法

（3）追加分割：先画出一个矩形ABCD，作对角线找到矩形中点O，取AB边的中点H，连接OH后按透视延长，连接顶点A和CD的中点G并延长，交BC边的延长线于点E，过点E作垂线，得到一个新的矩形与第一个矩形相同，依此类推，可得到任意多个相同的矩形，如图3-4-3所示。

图3-4-3 追加分割法

2. 测线法分割透视图

这种方法以一个已知平面的尺寸为基础，通过简单的计算，可以在平面内侧和外侧作任意尺寸的分割，非常有效。

已知一个画好的透视平面ABCD，AB、CD是一对平行线。要求画出CD线上的内分割点H

和延长线上的外分割点K，分割尺寸是：CH：HD=1：1，CD：CK=1：1。

步骤：（图3-4-4）

①过D点作一条直线平行于AB（在纸面上平行），这条线就称为测线。

②连接AC并延长，交测线于点E。

③把DE按DC的实际分割比分割，即DG：GE=1：1，得到G点。

④连接AG交CD于点H，点H即为所求的内分割点。

⑤在DE的延长线上作DE：EJ=1：1，得到J点。

⑥连接AJ交DC的延长线于点K，就得到了所求的CD线上的外分割点。

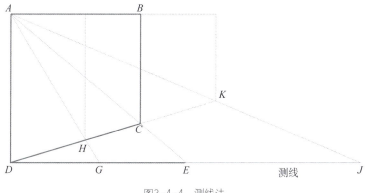

图3-4-4 测线法

其他任何比例的分割，都在测线上作实际分割，然后过实际分割点连接A点，即可在CD上得透视图的分割点。图3-4-5、图3-4-6都是测线法分割的图例。

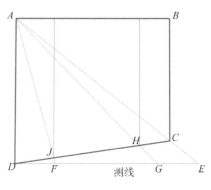

图3-4-5 测线法示例

图3-4-6 测线法示例

第四章

生活中的透视规律

第一节 // 阴影
第二节 // 反影
第三节 // 透视图中的产品透视规律

学习要点

1. 掌握日光阴影，并熟知日光阴影照射在不同平面直立杆阴影的表达。
2. 熟记光灭点、影灭点含义。
3. 掌握反影的基本规律。
4. 了解水平面反影的规律和镜面反影规律。
5. 将设计透视运用到产品案例中。

要想看见物体，首先就必须有光的照射，使物体产生明暗变化，这样就会产生阴影，有时在水面上或光滑的物面上还会产生反影。衬影就包括阴影和反影两方面。正确地运用阴影和反影，不仅有利于立体空间感的表现，还能增添环境气氛，使所画物体更逼真、生动，且有助于光线所落物体的形体的表现，所以衬影的表现对透视图的效果起着重要的作用。

第一节　阴影

学习要点

1. 掌握日光阴影，并熟知日光阴影照射在不同平面直立杆阴影的表达。
2. 熟记光灭点、影灭点含义。

物体受到光线的照射，受光部分称为亮面，背光部分称为暗面，因物体的遮阻而使其他物面受不到光线照射的部分称为投影。阴影是合指暗面和投影两个部分，如图4-1-1所示。

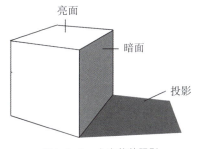

图4-1-1　立方体的阴影

根据光源远近和大小的不同，阴影分日光阴影和灯光阴影两种。日光光源远而大，投到地面上呈平行光；灯光光源近而小，其光线呈辐射状向四面八方散开。这两种光线照在物体上所形成的阴影不同，如图4-1-2所示。

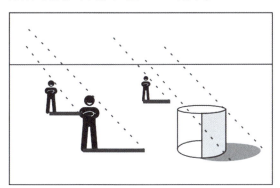 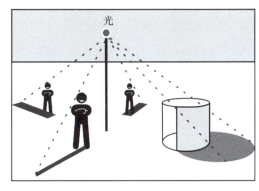

图4-1-2　日光阴影（左）和灯光阴影的不同照射状态

1. 日光阴影

日光阴影的三要素：①光灭点；②影灭点；③立杆。

画各种物体的日光阴影，应先掌握垂直于地面的物体和平行于地面物体的投影的透视规律，其他任何物体阴影的画法可以从垂直物体和平行物体的投影着手画起。这两种投影规律是日光阴影的基本透视规律。

（1）直立杆在水平面（如地面）上的阴影透视分析。

直立杆立在地面上，日光光线经过其顶部射至地面，并与地面相交于一点，将此点与底部相连，就是直立杆的日光投影，如图4-1-3所示。

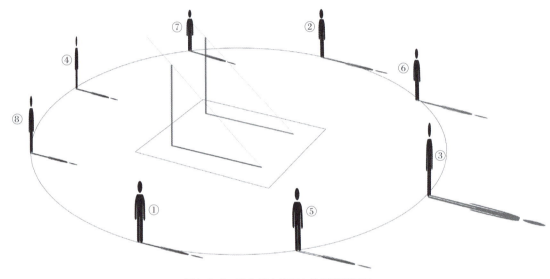

图4-1-3　直立杆在地面上的阴影透视图

日光投影的透视规律与方形斜面的透视规律原理相同，一条条光线即斜线，投射在地面上的投影就是底迹线，从不同位置观察，日光光线与投影都有着不同的透视状态，如图4-1-3、图4-1-4所示。

①日光从正左方照下来，光线和投影都是原线，投影呈水平状，光线按原来的角度倾斜，如图4-1-4①所示。

②日光从正右方照下来，光线和投影都是原线，透视状态与①相同，如图4-1-4②所示。

③日光从正前方照下来，投影是向主点集中的变线，光线是近端低远端高的下斜变线，向主点垂线上的天点集中，如图4-1-4③所示。

④日光从正后方照下来，投影是向主点集中的变线，光线是近端高远端低的下斜变线，向主点垂线上的地点集中，如图4-1-4④所示。

⑤日光从左前方照下来，投影是向左余点集中的变线，光线是近端低远端高的上斜变线，向其投影的灭点（左余点）垂线上的天点集中，如图4-1-4⑤所示。

⑥日光从右前方照下来，投影是向右余点集中的变线，光线是近端低远端高的上斜变线，向其投影的灭点（右余点）垂线上的天点集中，如图4-1-4⑥所示。

⑦光线从右后方照下来，投影是向左余点集中的变线，光线是近端高远端低的下斜变线，

向其投影的灭点（左余点）垂线上的地点集中，如图4-1-4⑦所示。

⑧光线从左后方照下来，投影是向右余点集中的变线，光线是近端高远端低的下斜变线，向其投影的灭点（右余点）垂线上的地点集中，如图4-1-4⑧所示。

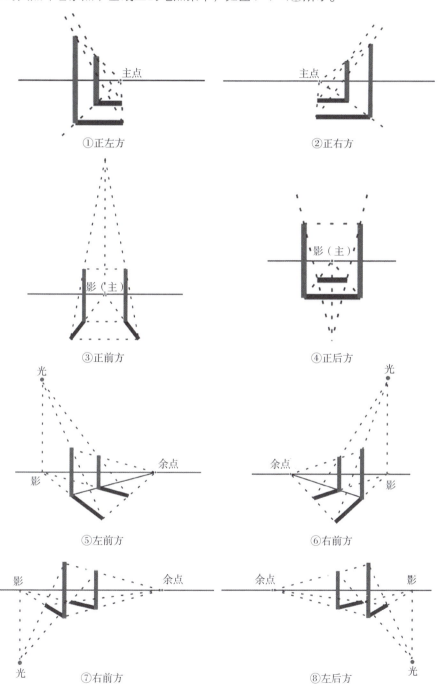

图4-1-4　①～⑧是阳光相对于人的位置

以上八种情况，包括了日光投影的所有情况，在画投影时先确定日光的照射方向，然后就可以按上述的规律来画了。

直立杆的投影所集中的主点或余点称为影灭点，日光光线所集中的天点或地点称为光灭点。因此光灭点有两种情况：①在画面中可以表现光源时，日光光源即光灭点，向天点集中；

②在画面中无法表示光源的实际位置（例如光源从视点后方照射）时，为了准确画出投影而做关于物体顶端（如立杆顶端）的对称点来代替光源。因为所连的路径相同，所以通过此光灭点而确定的投影位置准确，如图4-1-4所示。

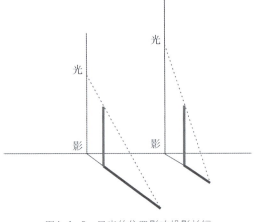

直立杆投影的长短，取决于日光光线的斜度，接近日出和日落时的日光光线斜度小，光灭点离地平线近，则投影长；接近日中时的日光光线斜度大，光灭点离地平线远，则投影短，如图4-1-5所示。

图4-1-5　日光的位置影响投影长短

（2）直立杆在垂直面上的阴影透视分析。

平行于地面或其他受影面的物体，其投影实际上同物体本身平行，物体是原线，看上去两线相互平行；是变线，看上去向同一灭点集中，如图4-1-6中的球门上梁。

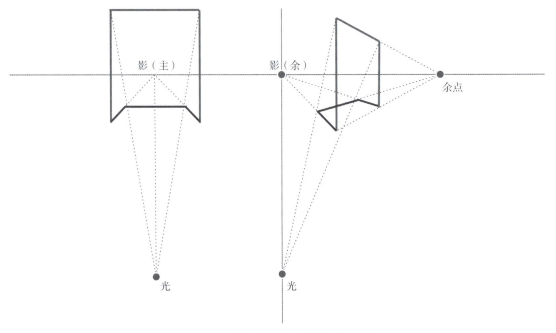

图4-1-6　直立杆平行于地面的阴影分析

（3）方、圆物体的阴影。

方、圆物体的阴影，都可以通过画垂直棱的投影画出。

①立方体的阴影：立方体的垂直棱垂直于地面，水平棱平行于地面，先确定光线的方向，定出明暗交界处的直立边和暗处的直立边，然后用前文讲到的投影规律画出垂直棱和水平棱的投影，完成立方体的投影，如图4-1-7是光线从左前方照下来的阴影。

②圆柱体的阴影：先确定明暗交界处的垂直棱和暗部离光源最远处的垂直棱，如图4-1-8所示，明暗交界线在自影灭点向底圆引的两条切线所得的切点处，最远端在过圆心引向影灭点的直径的近端，三条垂直竖直物体的投影画完后，用圆弧连接三个投影的端点，完成圆柱的阴影。

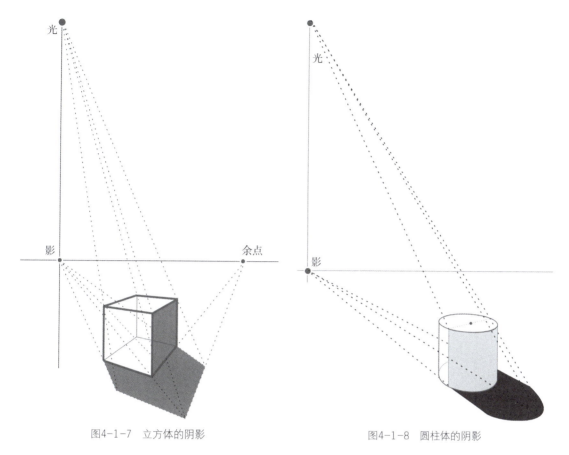

图4-1-7 立方体的阴影　　　　　图4-1-8 圆柱体的阴影

（4）直立杆在各种受影面上的投影。

①垂直面上的投影：如图4-1-9是来自左后方的光线。地面上的投影向影灭点消失，直立的物体相较图中的墙面来说是平行关系，所以墙面上的投影同直立物体平行，并与地面成垂直状。

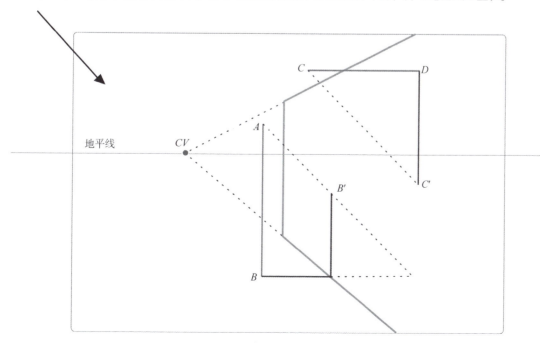

图4-1-9 直立杆在垂直面的投影

第四章
生活中的
透视规律

②台阶上的投影：台阶有竖面和平面，竖面的投影和墙面的投影相同，平面与地面上的投影相同，如图4-1-10所示。

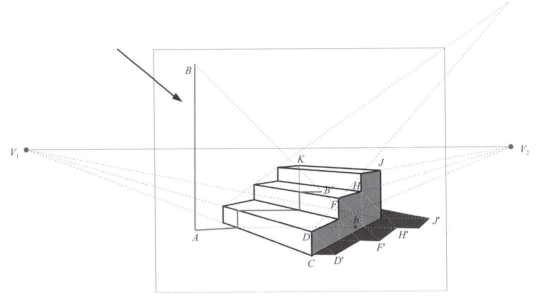

图4-1-10 直立杆在台阶的投影

③斜面上投影：先作地面上的投影和竖面上的投影，墙面与地面上的投影与斜面上、下边相交得两交点，再将两点作连线，即得到斜面上的投影，如图4-1-11所示。直立杆的阴影透视遇到成角斜面，则应先确定成角斜面的斜面灭线，然后直立杆在斜面上的投影再与斜面灭线保持平行，如图4-1-12所示。

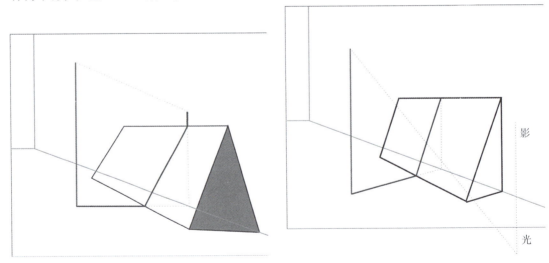

图4-1-11 直立杆在斜面的投影

④圆柱面上的投影：立杆、日光和在地面上的投影所组成的三角形与圆柱的关系，犹如刀切圆柱一样，圆柱面上的"切口"就是投影的方向线。"正切"时，切口与两端的圆面都是互相平行的正圆面，透视方向一致；"斜切"时，"切口"与圆柱两端的圆面不平行，呈椭圆，如图4-1-13所示。立杆遇到成角圆弧面，应先根据杆底的水平投影假想水平切开圆弧面，然后依据切开的圆弧轨迹来完成阴影透视，如图4-1-14所示。

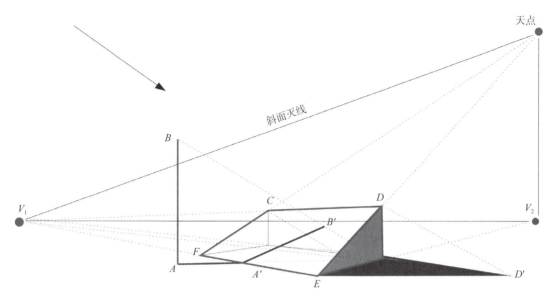

图4-1-12　直立杆在斜面的投影

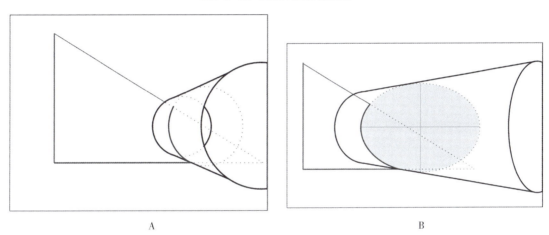

图4-1-13　直立杆在圆柱面的投影

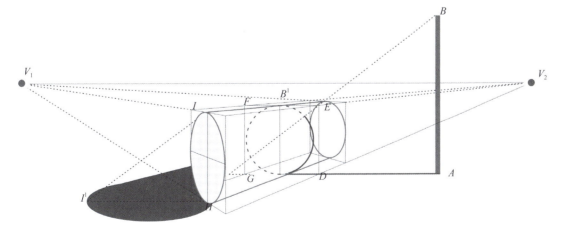

图4-1-14　直立杆在圆柱面的投影

（5）斜面的影灭点。

学习影灭点，首先要回顾关于灭线的知识。平面展伸至远方，最后消失在一条直线上，这条线称为灭线。灭线的位置情况有两种：①方形面的两对边线一对是原线，一对是变线：通过变线的灭点作一条与原线边完全平行的线，就是该平面的灭线。②两对边线都是变线：在两对边线的两个灭点间作连线，就是该平面的灭线。

自光灭点向地平线所作的垂线与斜面灭线相交的点为斜面的影灭点。垂直于地面的物体在斜面上的投影，消失在斜面灭线的影灭点上，如图4-1-15所示。

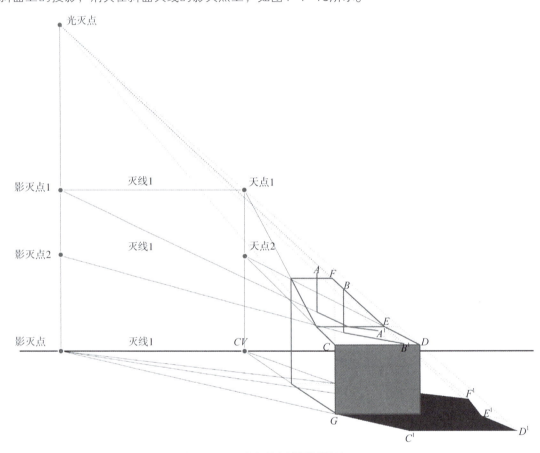

图4-1-15　直立杆在斜面的影灭点

（6）垂直面上的影灭点。

垂直面（如墙面）上的物体，它们的投影方向集中消失在竖面灭线的影灭点上，如图4-1-16（a）所示，墙面透视方向往主点（CV），那么过主点作的垂线为墙面灭线，墙上的直立杆是水平原线，自光灭点引水平线与竖面灭线交于一点，即为竖面的影灭点。如图4-1-16（b）所示，墙面向余$_2$点集中，过余$_2$点的垂线为墙面灭线，垂直于墙面的竖直物体向余$_1$点集中，是变线，自光灭点引一条向余$_1$点的线与竖面灭线相交的点为竖面的影灭点。

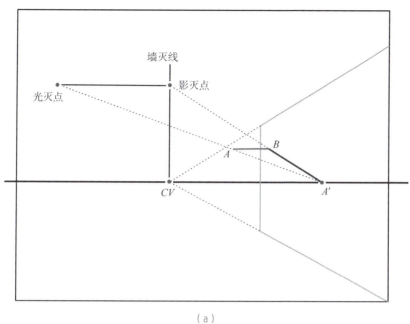

(b)

图4-1-16 直立杆在垂直面的影灭点

2. 灯光阴影

灯光阴影的三要素：①光源；②光足；③立杆。

（1）基本透视规律：（图4-1-17）

①垂直于受影面直立杆的投影方向：是向受影面的光足集中。

②垂直于受影面的竖直物体的投影长短：自光源引光线经过垂直物体的顶端至受影面与投影相交，即得出投影长度。

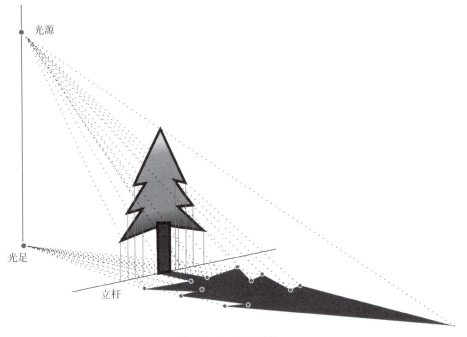

图4-1-17 日光阴影

③平行于受影面的竖直物体,其投影与竖直物体本身的透视方向一致,是原线则互相平行,是变线则向同一灭点集中。

日光阴影与灯光阴影画法的不同之处是:日光光线和垂直物体的投影分别向光灭点、影灭点集中;而灯光光线和垂直物体的灯光投影分别向光源和光足集中。

(2)光足:垂直物体与受影面垂直,因而从光源向受影面引垂直线,与受影面相交所得的点,即光足的位置。不同的受影面有各自不同的光足,也就是说一个光源可以有很多个光足,有几个受影面就有几个光足。如图4-1-18所示,室内地板、桌面、天棚、四面墙壁等受影面的位置高低和方向不同,从光源向每个受影面引的垂线相交所得的光足位置就不同,光足如图4-1-18所示,①是天棚的光足;②是左墙的光足;③是右墙的光足;④是地板的光足;⑤是桌面的光足。

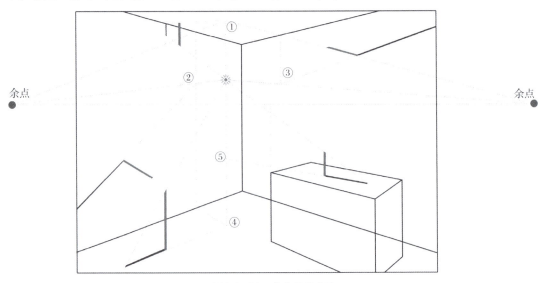

图4-1-18 室内灯光光足

第二节 反影

学习要点

1. 掌握反影的基本规律。
2. 了解水平面反影的规律和镜面反影规律。

水面、镜面、光滑的物体表面、雨后的路面都能反射出其他物体的外形,反射出的形象与物体本身相同,这种光滑的物面称为反射面,反射而成的物体形状称为反影。

1. 反影的基本透视规律（图4-2-1）

（1）垂直于反射面物体的反影,它的透视方向就是物体本身的延伸,它的长度与该物体的长度相等。

（2）平行于反射面物体的反影,它的透视方向与物体本身一致,是原线则互相平行,是变线则向同一灭点集中。

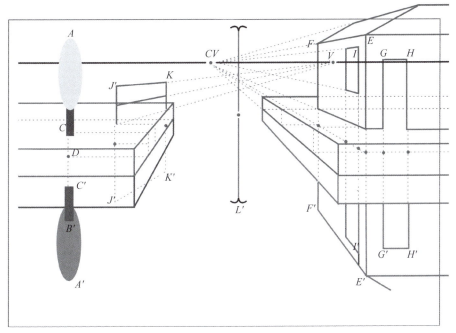

图4-2-1 反影的透视规律

2. 水平面反影

用图4-2-2的模型来说明不同物体形态的反影透视状态。用蓝、灰线分别表示实物和反

影，就是实物及其反影的透视状态。

从图4-2-2中可知：反影与实物的形状只有在眼睛贴在水平面上时，才是相同的，视平线离开水平面就不会相同。因此反影有的部分被物体遮阻，我们只能见到物体的一部分反影。

图4-2-2　不同形状物体在水平面上的反影

3. 镜面反影

镜面是竖立或倾斜放置的反射面。物体在镜面上反影和水平面上反影的画法一样，通过作垂直于镜面立杆的反影画出。

（1）垂直镜面反影（与地面保持垂直）

垂直镜面反影的基本特征：反影与地面保持垂直，当镜面与画面垂直时（侧平面），物体、反影等大；当镜面与画面平行（正平面）或倾斜（铅锤面）时，反影因为距离的远近而呈近大远小关系，前者向主点消失，后者向余点消失（图4-2-3）。

（2）倾斜镜面的反影

倾斜的镜面有前俯和后仰，物体在前俯镜面上的反影是俯视的透视图，如图4-2-4所示。在后仰镜面上的反影是仰视的透视图（图4-2-4）。

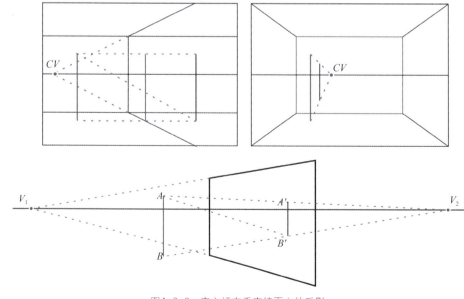

图4-2-3　直立杆在垂直镜面上的反影

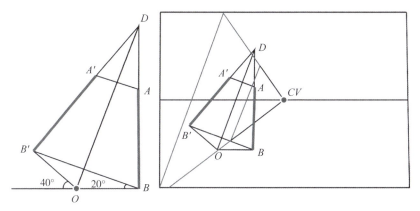

图4-2-4　直立杆在倾斜镜面上的反影

第三节　透视图中的产品透视规律

> **学习要点**

1. 将设计透视运用到产品案例中。
2. 掌握其中的透视规律。

我们在完成一幅透视作品时，通常画面中不仅仅只有单个物体。当画面中同时出现多个物体组合的情况时，他们的透视关系有何规律，笔者以如下几种情况作为总结。

1. 物体在同一平面上的透视规律

我们在绘制相同的物体在同一个平面上的透视图时，不仅要将单独物体的透视关系绘制准确，还要对多个物体之间的透视关系加以考虑，如图4-3-1所示。若不考虑物体间的相对关系，往往会将物体表现得"飘起来"或者"沉下去"了，视觉上感觉不在同一平面中。

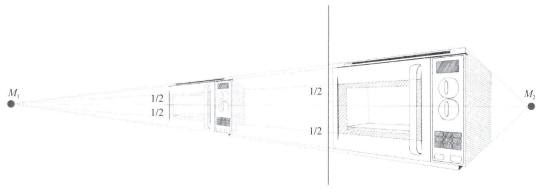

图4-3-1　产品透视规律1

此时应注意的透视规律为：因为所有物体处在同一平面上，这些物体相对于平面所在灭线的透视关系是相同的。例如：单一物体相对于地平线的关系是其底端到灭线的距离是其本身高度的3/4，那么所处同一平面上的所有相同物体的位置关系都是如此，物体底端距灭线距离为其高度的3/4，如图4-3-2所示。

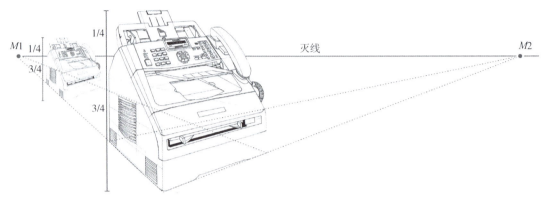

图4-3-2　产品透视规律2

又比如单一物体超过灭线的部分占其本身的1/10，那么所有物体相对于灭线都是相同的位置关系，如图4-3-3所示。

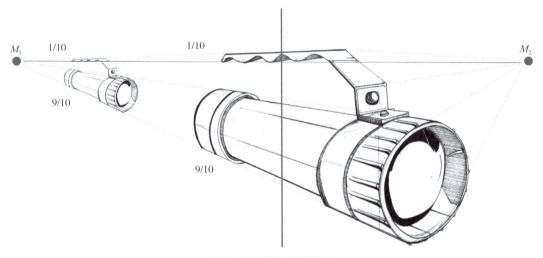

图4-3-3　产品透视规律3

2. 物体在不同平面上的透视规律

物体在不同平面上的透视规律与在同一平面上的规律相似，只是由于处在不同平面上，所以每个平面或斜面有其自己的灭线或灭点，处在当前平面上的物体要根据当前平面所在的灭线来确定其透视关系。

绘制产品速写时，为了更好地表现产品的形状特点，往往会用多个角度的透视图来表现同一个产品。在画面上绘制同一产品的不同角度的透视时，要把握物体各个角度本身的透视关系，找准不同角度所特有的灭点；还要对画面中所呈现的所有物体进行位置关系的把控，遮挡关系、近大远小关系、近实远虚关系等，如图4-3-4～图4-3-6所示。

把握好这两点的透视关系，就能完成一幅透视准确且相对位置合理的透视作品了。

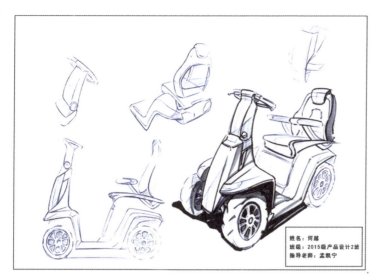

图4-3-4 产品透视图/何越

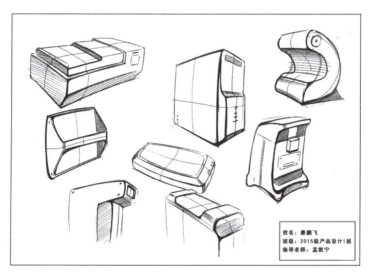

图4-3-5 产品透视图/康鹏飞

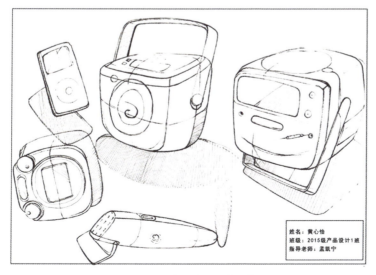

图4-3-6 产品透视图/黄心怡

第四章
产品速写
概述

第五章
产品速写概述

第一节 // 产品设计与速写
第二节 // 产品速写的特点及学习方法
第三节 // 产品速写学习中易出现的问题

学习要点

1. 了解产品设计与速写之间的关系。
2. 掌握产品速写的特点,明确产品速写的核心目的。
3. 掌握产品速写的相关学习方法。
4. 注意产品速写课程教学中发现的问题,在之后的产品速写学习中时刻谨记。

第一节　产品设计与速写

> **学习要点**
>
> 了解产品设计与速写之间的关系。

产品设计是一个运用科学与艺术手段进行产品创造的综合性学科，其通过线条、符号、数字、色彩等方式将产品显现人们面前。产品设计分多个环节，速写作为产品设计过程中的重要环节，与产品设计有着密不可分的关系。

1. 产品速写

速写是设计人员与其他部门进行有效、直接沟通的手段，是极富说服力的一种交流途径。它通过线条、色彩以及构图直观地传递设计师的构思、概念，明晰地表达出设想中产品的形态、尺度、材质、色彩等造型特征。

从一个构思的开展、改进直到完成设计，每一个过程都需要不同形式、不同深度的设计表现图来进行支撑，它包括：随意性的记录图（图5-1-1）、草图（图5-1-2）、速写（图5-1-3）、工程图（图5-1-4）等几个阶段。在本书中我们将着重向大家介绍构思草图和速写的相关内容。

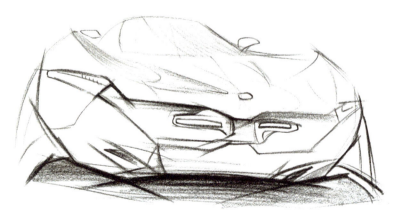

图5-1-1　随意性的记录图/NV工作室

2. 产品速写与产品设计的关系

产品速写是随着产品设计活动而产生、发展的一种工作方法。概括地说，它是设计师在产品造型设计过程中运用各种媒介、技巧和手段来说明设计构想，传递设计信息，进行设计方案交流，是整个设计活动中将构想转化为可视形态的重要环节。

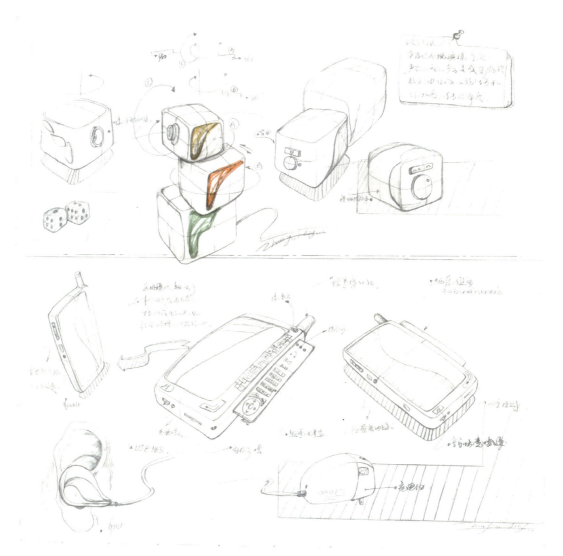

图5-1-2 构思草图/NV工作室

图5-1-3 速写/NV工作室

图5-1-4　工程图/图片来自网络

产品设计表现包含了多种形式，可以是速写，可以是在计算机上进行的三维虚拟建模，也可以是实物模型展示。在这些设计表现的形式中，速写的地位尤为重要，因为设计初期，设计师的一些短时间设计创意都要依靠手绘捕捉下来，然后进行深入。手绘表现能力已成为衡量设计师水平的一个重要指标。美国工业设计师协会对设计公司做了一次行业调查，结果显示在对设计师的素质要求中，创造力是第一位，而对手绘表现能力的要求排到了第二。再好的设计创意也要经过设计师的手绘验证才能进一步展开设计，这是产品设计师的基本功。

产品速写是设计思维的图形化表现形式。产品速写表现从属于产品设计，是设计实现的手段。在设计中，任何创造过程都必须先有思维后有表现。所谓"意在笔先"就是如此。所有的设计是依赖于手和大脑的结合来实现的，人们在设计构思的过程中，往往是探索型的、开敞的，它不但设想了多种变化和开阔思路的可能性，而且也反映出即时激发的特征。速写表现以它的同时性使我们在同一时刻看到了大量的信息，使抽象的思维逐渐成为具体的、可视的对象，这很大程度集成了设计师对于设计的理解，是一种研究性质的表述语言。因此，产品速写是设计思维的图形化表现的形式。

第二节　产品速写的特点及学习方法

学习要点

1. 掌握产品速写的特点，明确产品速写的核心目的。
2. 掌握产品速写的相关学习方法。

在设计过程中,速写以透视图法为基础,对未来产品的形态、材质、色彩、光影乃至环境气氛等预想效果进行综合表现。速写绘制技术是衡量一位设计师创新思维、造型能力和必备素质的重要标准。初学者在学习产品速写时必须掌握其特点及相关的学习方法。

1. 产品速写的特点

相对于其他设计表现手段,产品速写有着鲜明的自身特点,这里按照其对于产品设计的重要程度进行排序说明:

(1)准确性

准确性是指速写的表达必须符合产品设计的造型要求,如形体的比例、形态、透视等。可以说准确性是速写的生命,绝不能脱离实际的尺寸而随心所欲地改变形体和空间的限定,这是在对产品进行绘制时始终放在第一位的。

(2)说明性

产品速写的特殊性要求它必须包含对产品的细节及其功能、结构、使用事项等方面的解释说明功能。

(3)真实性

真实性是指造型表现要素需符合一定的规律,即造型规律、透视规律、色彩规律等。从而营造真实的空间效果及气氛,使其与产品相互融合,符合对产品的表达。

(4)科学性

科学性要求速写必须按科学的态度严谨地对待画面上的每一个细节,包括对产品的形态、色彩以及材质等方各面,不可随意或曲解。

(5)艺术性

艺术性建立在真实性和科学性之上,由于产品速写表现的是可供我们日常生活使用或工业生产的可制造产品,形态的美观等方面都要求其要能够满足使用者并顺应时代变化中的审美需求,一幅优秀的产品速写也同样是具有一定艺术性的作品,但在产品速写绘制过程中不应该将艺术性过分地夸大,应该强调产品形态的真实性、科学性。

2. 产品速写的学习方法

产品速写课程作为产品设计专业的基础课程,旨在使学生掌握各种速写的技法原理知识,培养学生较强的手绘表现能力,并能够利用手绘来表达自己的设计意图。学习时建议首先从临摹开始,在对产品形态有一定把握能力时进行写生和默写。

(1)临摹

临摹优秀作品是初学者对他人经验、技巧以及观点最直接和有效的学习方法之一。首先在临摹过程中要能明确自己的目的和方向,对作品仔细认真的揣摩;其次要知其然也要知其所以然,不可完全彻底地模仿,要在临摹中不断学习,进而摸索出最适合自己的、具有个人特色的表现方法。

（2）写生

写生是检验个人对产品把握能力的最基本方法，大量的写生实践经验可以不断锻炼和提高自身对产品形态的把握能力。建议初学者们在进行写生时注意以下几点：

①兴趣永远是学习最好的老师，写生时要选择自己感兴趣的对象进行描绘，这样观察时才会更加用心。

②要对物体的形体结构进行认真严谨的分析，注重整体的把握，不可过分注重局部效果，管中窥豹。

③大胆地进行表达，不要太过拘谨，畏首畏尾。

（3）默写

默写可以锻炼个人记忆力以及对物体形体特征和结构的把握，对于初学者而言这是一种很必要的手段。在平时的生活中要学会多观察生活中的事物，善于发现，多动手、勤动脑。

第三节　产品速写学习中易出现的问题

学习要点

了解产品速写课程教学中发现的问题，在学习中时刻谨记。

在近些年的产品速写教学过程中，笔者发现了一些学生在学习过程中容易出现的问题，下面将较为典型的问题列举出来，望同学们注意。

（1）不清楚速写的核心目的。在速写课上经常会听到某学生评论同学的速写画得好，其实主要是画得漂亮，这是一种对速写的错误的思考方式。

速写的核心目的是美观漂亮吗？其实不然，速写区别于其他的艺术作品，是因为速写具有准确性、说明性、真实性、科学性几方面的特点，速写的核心目的是准确地、真实地表现产品的结构形态、材质特性、产品比例，简而言之就是真实准确地表达产品，所以在接下来的速写课程中我们应该牢记速写最核心的目的是准确地表达产品，不要过多地去追求速写的艺术性。

（2）不注重基本几何体的透视训练。我们通常所看到的产品都是呈现一定的角度摆放，那么绘制速写时，就必须基于透视的原理来进行绘制，所以要想准确表达产品的三维造型，就必须要进行透视相关原理的学习。

任何复杂的产品形态，都可以理解为是简单几何体所作的变形，任何复杂的产品形态都是由简单几何体叠加、切割、倒角等方式产生的。所以在学习透视基本原理的时候，就必须进行简单几何体的透视训练，这是学习产品速写的起始。

（3）过分追求表现技法。技法是速写教学过程中非常重要的一个部分，技法会影响速写的表达及相关画面的表现效果，但是笔者在近年来的速写教学过程中越来越发现，技法不是最重要的，不能过分追求表现技法的炫酷，而应该关注产品本身的形态转折变化，材质搭配及光影变化等因素，再找到合适的、恰当的表现技法进行表现即可。所以在接下来的速写课程中我们应该认真学习表现技法但切记不能沉迷于技法，而应该更加关注产品。

（4）不注重对产品细节的刻画。一幅优秀的设计图稿，如果只停留在对产品外形的大略刻画上是不够的，这只能算作初步的概念草图，若想做出成熟的设计，就要学会对产品细节进行深入描绘，很多学生在这一点上就做得不够充分。一些学生在进行产品速写表现的时候比较拘谨，控制不好构图的比例。想象一下，如果设计一部手机的外观，却在纸上把手机画得和豆腐块一般大小，那还怎么思考设计细节？还有一些同学干脆只画产品外轮廓，想着在进行计算机建模的时候再考虑细节，这也是错误的，应在建模前把方案画得尽可能详尽些，这样可以大大减免后续设计中问题的产生。

第六章 速写表现技法常识与基础

第一节 // 纸张类
第二节 // 笔类
第三节 // 其他辅助工具

学习要点

1. 了解产品速写绘制过程中所需的工具。
2. 通过学习,熟练掌握各种工具的特性并在购买过程中做出正确的选择。

第一节 纸张类

学习要点

了解产品速写绘制过程中所需的工具。

纸是绘制速写必备的表现工具之一，不同的纸张有不同的特点，因此在绘制速写时要根据作品的要求对纸张做出恰当的选择。接下来本节将介绍在绘制速写时常用的一些纸张种类。

1. 复印纸

复印纸俗称白纸，多为纯白色，它是静电复印机中消耗量最大的一种材料，厚度较薄，适合用签字笔、圆珠笔等绘制（图6-1-1，图6-1-2）。

图6-1-1 复印纸图

图6-1-2 复印纸绘制效果/NV工作室

购买指南：购买复印纸时，尽量挑选表面平滑、较厚且颗粒均匀的纸张。

将纸张放置在较强的光线下，透过光线查看纸张，可以清楚地看到纸张的颗粒是否均匀。

品牌推荐：旗舰、佳印。

保存方法：尽量保持纸张平整的状态，避免折叠；将复印纸放置在较为干燥的环境中，避免受潮。

2. 硫酸纸

硫酸纸，又称制版硫酸转印纸，主要用于印刷制版业，具有纸质纯净、强度高、透明性好、不易变形、耐晒、耐高温及抗老化等特点。由于硫酸纸的透光性好，在同一张硫酸纸上可以进行双面绘制，也可以增强速写的画面层次，更好地表现产品的光影关系（图6-1-3，图6-1-4）。

图6-1-3　硫酸纸

图6-1-4　硫酸纸绘制效果/NV工作室

购买指南： 购买硫酸纸时，尽量挑选纸质纯净、透明度高且有适当颗粒感的产品。
品牌推荐： 盖特威。
保存方法： 放置在较为干燥的环境中，避免折叠。

3. 马克笔专用纸（PAD）

马克笔专用纸，是针对马克笔属性生产的一种纸张。其厚度比复印纸厚，吸水度适中，不会晕染，在马克笔绘制的时候比较容易出效果，而且可以进行双面绘制（图6-1-5，图6-1-6）。

图6-1-5　遵爵马克笔纸

图6-1-6　马克笔纸和复印纸绘制效果对比

购买指南： 马克笔纸应该选择较为吸水的、厚薄适中的产品。
品牌推荐： 遵爵。
保存方法： 放置在干燥的环境中。

第二节　笔类

> **学习要点**

通过本节的学习，了解各类笔的特性，掌握其使用技巧，并在购买时做出正确的选择。

笔是绘制产品速写不可或缺的工具，常用的有马克笔、针管笔、圆珠笔等。

1. 马克笔

马克笔又称麦克笔（图6-2-1），是当前最主要的速写工具之一，有单头和双头之分，通常用来快速表达设计构思和设计效果。

图6-2-1　法卡勒马克笔

马克笔又分为酒精性马克笔、油性马克笔两种。酒精性马克笔颜色亮丽，有透明感，容易挥发（图6-2-2）。油性马克笔则干得快、耐水、柔和且耐光性相当好，颜色多次叠加不会伤纸（图6-2-3）。

图6-2-2　斯塔酒精性马克笔

图6-2-3　Touch油性马克笔

颜色选择：马克笔的色彩种类多达上百种（图6-2-4），且色彩的分布按照常用的频度分成几个系列，其中常用的是不同色阶的灰色系列。所以在购买马克笔时，应多购买一些灰色，而纯度较高的颜色只需挑选最常用的即可。

图6-2-4　马克笔颜色选择

购买指南：选购马克笔的时候要试一试笔的颜色，笔身标识的颜色和实际颜色有时会有一定的偏差。

品牌推荐：Touch、法卡勒、斯塔。

保存技巧：为防止酒精的挥发，使用后一定要把笔头盖上，同时要记得检查笔头是否有脏色，如果有脏色要及时清理干净。

2. 针管笔

针管笔又称绘图墨水笔，是平常书写和绘制图纸的基本工具之一，能绘制出均匀一致的线条。针管笔笔头是长约2mm中空钢制圆环，里面有一条活动细钢针，上下摆动针管笔，能及时清除堵塞笔头的纸纤维（图6-2-5～图6-2-8）。

图6-2-5　樱花针管笔

图6-2-6　不同型号的针管笔

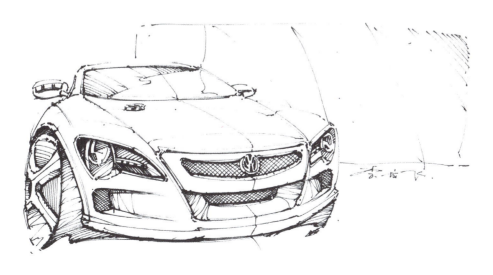

图6-2-7　针管笔绘制效果1/NV工作室

图6-2-8 针管笔绘制效果2/ NV工作室

购买指南：上下摆动针管笔，观察笔头细钢针活动是否灵活，便于过程中使用。打开笔套，观察吸囊的完整性及灵活性。

品牌推荐：樱花。

保存技巧：针管笔在不使用时应及时套上笔帽，以免针尖墨水干结，并定时清洗针管笔，以保持用笔流畅。用完针管笔后，可尝试在笔帽中滴几滴水，然后用U胶把笔帽上端密封，防止墨水干结。

3. 圆珠笔

圆珠笔，又称比克，使用稠性油墨，是依靠笔头上自由转动的钢珠带出油墨并转写到纸上的一种书写工具。圆珠笔有价格低廉、不渗漏、不受气候影响、并且书写时间较长无需经常灌注墨水等优点。通常我们用圆珠笔来勾勒产品的外形（图6-2-9，图6-2-10）。

图6-2-9 BIC圆珠笔

图6-2-10　圆珠笔绘制效果/李小永

> **购买指南**：尽量选择外形简单、大小适中便于操作的圆珠笔。笔芯的大小要合理进行选择，如果有必要可以选择粗细的搭配。
> **品牌推荐**：BIC、真彩、晨光。
> **保存技巧**：使用完圆珠笔要记得套好笔套，避免太阳暴晒、摔碰，以免导致内部的笔墨溢出。

4. 彩铅

彩铅一般分为蜡质彩铅和水溶性彩铅。蜡质彩铅成分多为蜡基质，色彩比较丰富，表现效果独特；水溶彩铅成分多为碳基质，颜色清透，附着力比较强，水溶性较好，而且容易通过力度控制线条深浅。所以在绘制速写时若要使用彩铅，一般推荐使用水溶性彩铅（图6-2-11、图6-2-12）。

图6-2-11　辉柏嘉彩铅

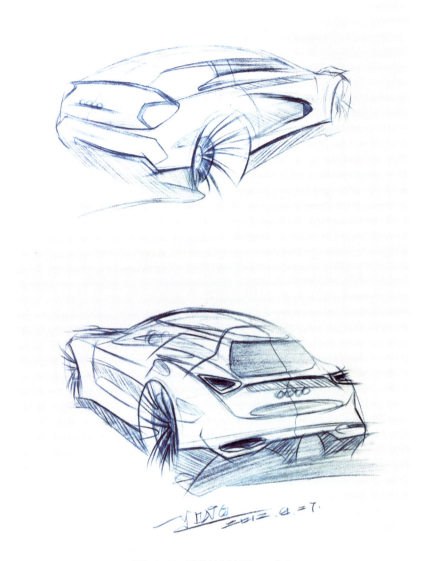

图6-2-12 彩铅绘制效果/NV工作室

> **购买指南**：对于彩铅，请按自己的需求来对其色彩的种类进行选择。马可的彩铅与辉柏嘉的相比要硬一些，因此如果要刻画细节的话，马可的彩铅比较合适，而大面积的绘制用辉柏嘉更适合。
>
> **品牌推荐**：辉柏嘉、马可、卡达。
>
> **保存技巧**：彩铅的笔芯比较软，易断裂，应避免摔碰，需放置在阴凉干燥处。
>
> **注意事项**：在使用彩铅时，应该时刻注意笔尖，及时削笔，这样画出来的线条和色彩才能更明确、清晰，更好地表现出产品的色彩和光影关系。

第三节　其他辅助工具

> **学习要点**

了解在绘制产品速写中所需要的一些辅助性工具，根据具体情况进行购买、选择。

曲线板，也称云形尺，是绘制速写的重要辅助工具之一，也是一种内外均为曲线边缘（常呈旋涡形）的薄板，用来绘制曲率半径不同的非圆自由曲线（图6-3-1）。

在绘制曲线时，选取板上与所拟绘曲线某一段相符的边缘，用笔沿该段边缘移动，即可绘出该段曲线。除曲线板外，也可用由可塑性材料和柔性金属芯条制成的柔性曲线尺（通常称为蛇形尺）来绘制曲线（图6-3-2）。

曲线板的缺点在于没有标示刻度，不能用于曲线长度的测量。曲线板在使用一段时间之后，边缘会变得凹凸不平，这时候画出来的线会不够圆滑，并破坏整个画面。

蛇形尺有刻度标识，可以自由塑造所需要的曲线，这种尺子是由可塑性材料制成的。由于蛇形尺不带斜面，且绘制时要不断塑造自己所需的曲线，因此使用起来并不是十分方便。

图6-3-1　曲线板　　　　　图6-3-2　蛇形尺

购买指南：曲线板属于固定图案用尺，只能在上面寻找近似的曲线来参考绘制，购买多形态的曲线板有助于绘制不同形态的曲线，也可以使绘制速写时曲线间的衔接更加自然。

品牌推荐：新绿洲、得力文具。

保存技巧：避免摔碰，使用后注意清理尺上残留的墨迹。

第七章 产品速写表现辅助知识

第一节 // 构图布局
第二节 // 产品形态及造型语言

学习要点

1. 掌握构图的基本概念及基本构图形式。
2. 了解产品形态及造型语言相关知识。

第一节 构图布局

学习要点

1. 了解速写构图的基本概念及基本的构图形式。
2. 掌握各种构图的技巧,使产品速写的表达更具有美感,传达出更加准确的信息。

1. 构图的基本概念

构图也称布局,是对一幅画面中的各种元素进行合理组织、安排,使其围绕主题发挥存在价值的构思过程。因为构图涉及产品文字、形状、线条、版面大小及色彩等各视觉元素,从而决定了作品的美感。构图是在设计过程中最开始的部分,也是最为重要的部分。

2. 构图的过程中要满足的条件

(1)产品主体必须占据足够的空间

如果产品主体所占面积过小则不能引起视觉上足够的注意,因此在同一构图中,主要信息的面积一般要大于次要信息,以免视觉上不知所云,层次不分。如图7-1-1主要信息①在画面中以最大面积出现,次要信息②、③的面积按照所需表达的重点以及内容进行合理的分配,形成视觉顺序。

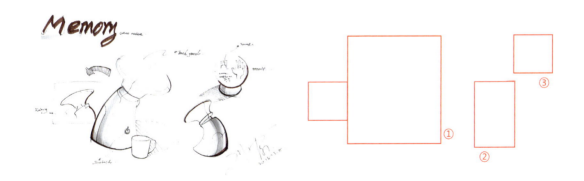

图7-1-1　构图分布示意1/刘露绘

(2)画面元素对比适度

构图中若对比元素少,画面平静呆板,不容易引起视觉的注意;相反,对比元素多,对比强烈,虽然可引起注意,但也可能造成对主体物的忽视,因此要将对比元素进行适当的安排。如图7-1-2中①、②大小与方向的对比,①和③则主要是内容对比。

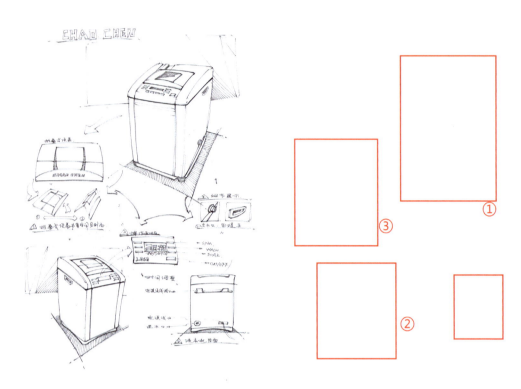

图7-1-2　构图分布示意2/NV工作室绘

（3）表达形式简练

在构图中要力求简练准确地表达产品，切忌画蛇添足，增加过多的、不必要的内容。如图7-1-3的视觉顺序为①—②—③—④—⑤，简练的构图表达直接，不矫揉造作，一眼可以看到表达的主题，不需要过多的文字解释。

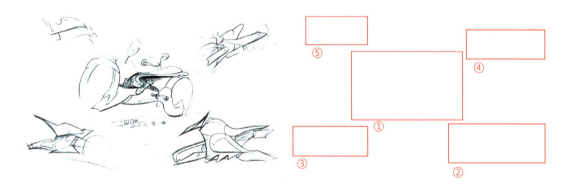

图7-1-3　构图分布示意3/李小永绘

（4）构图形式新颖

在产品速写的绘制过程中，新颖独特的形式更容易引起视觉的重视。构图不可因循守旧，墨守成规，应努力开发和创造出更多的具有视觉冲击力的构图形式。如图7-1-4为主体物①设计的夸张透视角度，使其显得更加突出和特别，同时也增加了画面的纵深感和视觉冲击力。主体物与次要物体②③④在视觉范围上有所叠加，使整个画面更加紧凑，融为一体。

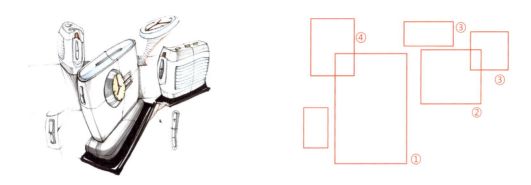

图7-1-4 构图分布示意4/NV工作室绘

（5）视觉的有序性

视觉顺序是依据长期形成的习惯决定的，一般阅读的习惯是从左至右，从上而下，从大到小，并且往往会在画面的中心部稍有停留，这种现象一方面说明在一幅画面中左侧、上部、中心以及画面中较大的形态具有较高的关注度；另一方面说明构图要遵从人的视觉习惯，有效地控制视觉路径，进行正确的视觉引导，使观察者连贯有序地接受主要及次要信息。如图7-1-5的视线移动路径为①—②。

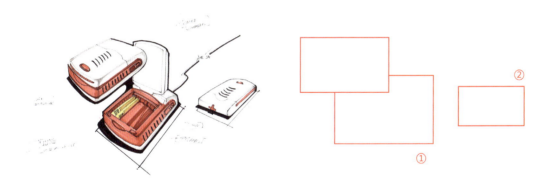

图7-1-5 构图分布示意5/NV工作室绘

3. 常用的构图形式

（1）形态构图

所谓"形态"构图，就是指表现过程中，在限定的二维平面内，通过对设计方案的形状、结构等进行一番分析与归纳，选择具有代表性的形态和倾向特征，作为设计表现的构图原则。如图7-1-6选取了最能体现方案特点和产品结构的三个角度①②③。

（2）面积构图

面积构图是设计表现构图中的又一种方法。在实际绘制过程中，要凭借表现要素的特征来决定面积的大小、比例形状和相互之间的关系，寻找突出主题的秩序构图，增强作品的表现力。如图7-1-7，主图①与副图②在画面中所占面积形成大的对比，同时配合方向相反的形态，突出了整体画面的秩序。

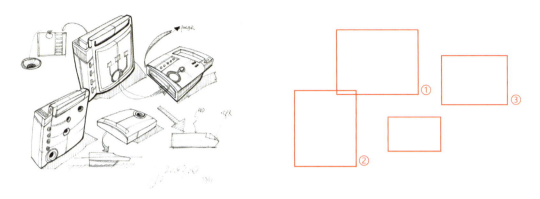

图7-1-6 形态构图/NV工作室绘

图7-1-7 面积构图/NV工作室绘

（3）视点构图

选择合适的视点与角度，是设计表现构图中一个十分有用的构图方法，主要可以从四个方面来安排：①物体正面同视平面平行；②物体同视点的远近；③物体同视点的高低；④物体同视平面形成的角度。如图7-1-8中，主图①与相应的说明图②③④⑤形成高低错落的视点，且主图①与视平面形成一定角度，使整个画面看起来极具视觉冲击力。

（4）统筹构图

统筹意为"全面因素"的设计过程。这里的全面因素是指一切视觉造型语言，甚至包括表现作品完成之后的裁方等。如图7-1-9采用均衡的构图原则使整体画面稳定和谐，方向交错的物体形成了视线交叉点，即画面视觉中心。主图①与相应的说明图②③结构紧凑，恰到好处的细节装饰很好地增强了整体画面丰富性。

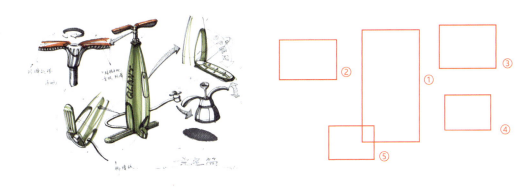

图7-1-8 视点构图/NV工作室绘

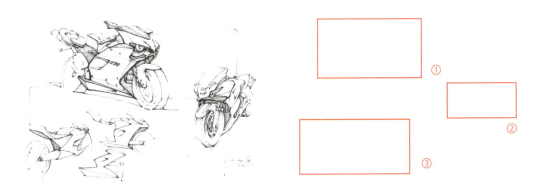

图7-1-9 统筹构图/史历绘

（5）轴测构图

轴测构图是一种能够直观地表现空间与尺度的方案表达方式，它的视觉冲击力虽然不如透视图强烈，但它却能把最真实的设计功底呈现在他人面前——体块之间的组合是否合理，空间变化是否丰富，与周围环境是否能达到"形适其位"。一般又可分为平面轴测和等轴测两种主要表现方法。由于它便于构图与作画，画面又能给人以空间感，因此它目前已成为设计师使用较为普遍的方法之一。如图7-1-10属轴测构图中的平面轴测表现方法，加之背景的深色处理，使①与主体③的明亮色调形成鲜明对比，让画面更具有纵深感；主体③的明暗交界线和②的阴影细节的处理加强了整体的空间效果。

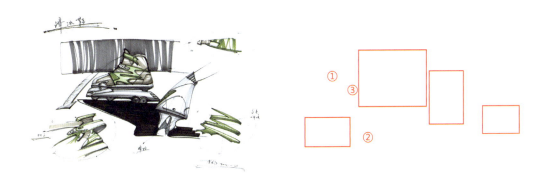

图7-1-10 轴测构图/李龙飞绘

第二节　产品形态及造型语言

学习要点

1. 感受形体空间的节奏韵律变化规律，加强对形体结构的空间理解。
2. 培养敏锐的观察能力和综合性分析能力。
3. 促进感性思维和理性思考交织，培养一种创造性的思维方式，激发创造欲望。

1. 产品形态的重要性

产品形态作为传递产品信息的第一要素，能使产品内在的质、组织、结构及内涵等本质因素上升为外在表象因素，并通过视觉使人产生一种生理和心理反应。所以，对于设计师而言，其设计思想最终将以实体形式呈现，即通过创意视觉化达到其再现设计意图的目的。

（1）形——空间形态和造型艺术的结合

形是营造主题的一个重要方面，主要通过产品的尺度、形状、比例及层次关系对心理体验产生影响，产品只有借助其所有外部形态特征，才能成为人们的使用对象和认知对象并发挥自身的功能。

（2）质——材料质感和肌理的传递

材料的质感肌理通过表面特征给人以视觉和触觉感受以及心理联想和象征意义，而质感本身又是一种艺术形式。如果产品的空间形态是感人的，那么利用良好的材质与色彩便可以使产品设计以最简约的方式充满艺术性。

（3）形态观塑造的必要性

工业设计师的形态观是社会生活和文化时尚的缩影。在设计的过程中，人们一面创造着众多现实形态，一面参照着自然形态，在表现、模仿及整合的基础上创造出新的形态。产品造型的视觉符号化中，造型的个性化视觉效应会使产品获得更鲜明的标识性，从而在众多雷同的产品形式中脱颖而出，所以产品的形态观塑造显得尤为重要。

2. 产品形态与产品速写的关系

在表现产品的形态时，要根据产品的不同功能来选择表现方法，以便更清楚地表达创作者的设计构想。首先，要运用透视规律来搭建空间框架，把众多的造型要素在画面上有机地结合起来，并按照设计需要合理地安排在画面中适当的位置。然后，再运用艺术性的手法表现明暗、色彩及质感，最终完成空间表现。在产品速写中，素描中的三大面、五大调的运用可根据

设计效果的需要进行概括和简化，以形成既对立又统一的画面，达到视觉心理上的平衡。产品形态与速写的表现密不可分，在产品设计过程中，速写往往是进行形态探索的快速有效的工具，产品形态的准确表达也是速写的重要功能，图7-2-1是宝马i3的速写稿，图7-2-2是宝马i3的摄影图，宝马i3的速写稿和摄影图在大的形态转折上是大致相同的，足以说明速写对于产品形态设计的影响及重要性。

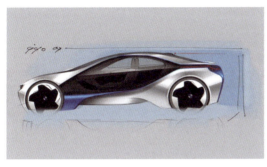
图7-2-1　宝马i3速写/图片来自网络

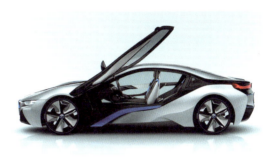
图7-2-2　宝马i3摄影图/图片来自网络

3. 造型语言

造型语言是一种艺术语言，如结构、形态、色彩、肌理及装饰等，它同时也是一种表象符号。产品造型语言是一种创造性功能形态的表现，是自身物质功能的阐述，不同的设计风格和流程往往具有不同的造型语言。产品造型的形象基础是产品的功能结果，产品上使用的造型语言的构成应该从属于它本身确定的符号系统。符号的风格特征与表现方式的彼此接近，才能使人不会产生认知的混乱和语义的误读。

产品的外部形态实际上就是一系列视觉符号的信息传达。使用者必须通过一定造型符号的引导来执行产品的机能，并引入产品造型语言将其视觉化，同时把技术传导给使用者，使人们对新产品感到亲切和容易接受。

4. 造型语言的法则及案例分析

（1）造型语言的法则

①统一法则

统一法则是美学法则的一个重要方面，在产品造型设计中，它要求把设计对象作为物理认识和精神感受的统一体来对待，发掘设计中多系统的相互统一，使形、色、装饰、材质、光等要素在统一的构想计划下协调配置，从而使设计产生整体效应。

②时空法则

时空法则要求将造型要素根据人的心理感觉和科学技术的发展动向，针对产品的功能进行适当的配置，使产品造型产生扩张、流畅、向上、抵抗外力等运动的、具有生命力的艺术形式。

③需求法则

设计的根本目的是设法满足人们的需求，在产品造型中就要主动了解使用者现在和将来的需求，并注意不同需求层次的差异性，刺激新的欲望，不断设计出能满足不同使用者需求的产品。

④色彩设计法则

色彩作为产品造型中的一个重要构成要素，也被用于造型语言的传达。色彩设计中要考虑产品的功能、结构及相关组件的特点，选择合适的色彩配置方案进行表达。同时深入了解产品的使用环境，使产品的色彩与环境构成一个和谐统一的整体。

（2）造型法则案例分析

市场竞争日趋激烈，逐渐从过去的价格竞争转向差异化竞争，产品形象与品牌形象的塑造有着同样重要的作用，独特的造型语言总是可以持续地影响和感染消费者与使用者。

①宝马"双肾型"进气格栅设计

宝马设计师在针对品牌产品进行设计时考虑到识别特征的"家族式"，以保证设计特征的一致性和连贯性。宝马汽车的"双肾式"进气格栅作为其品牌的典型识别特征，从其诞生之日起一直沿用至今。正是这种造型语言的不断重复，才能让我们即使遮住宝马的"蓝天白云"商标，仍然能够辨认出这是一辆宝马汽车。不过这种统一性并不是一成不变的，双肾型进气格栅的尺寸在不断向"小型化"发展，造型也由初期细长的椭圆发展到现在不规则非对称，两个"肾"的排列方式也由"站立"到现在的"卧倒"。虽然这个进化的过程也会存在着某种不符合规律的基因突变，但是大体的发展趋势是比较明显的（图7-2-3）。

②宝马"天使眼"车灯设计

宝马设计师在进行产品设计时，随着技术和潮流的变化，对产品的识别特征进行了不断的丰富和提炼。天使眼即是如此。它的造型不只是简单的两个圆圈，颜色也不仅仅是黄光，其发光的技术和所用的材料在不断地发展，但不同的形态变化最终都符合整体的设计，让宝马在黑夜中能够彰显独特的个性和动感，闪烁出设计师们对产品的自豪感（图7-2-4）。

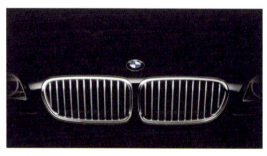

图7-2-3 宝马"双肾型"进气栅格/图片来自网络　　图7-2-4 宝马"天使眼"车灯/图片来自网络

③马自达前脸设计

著名汽车生产企业马自达在近几年推出的概念汽车中，前脸造型尤其是进气格栅的设计明显地融入了企业标志，椭圆轮廓内的符号是多次抽象与提炼的展翅飞鸟造型。这个造型富有动感，运用在汽车设计上符合马自达企业"前卫、时尚和热烈"的品牌理念，更容易吸引人们的眼球，与整车形成互动。图中用红色蓝色的线条简单勾勒出了标志的主体形态与概念车进气格栅的大致造型，我们能明显看到，每一年概念车的进气格栅造型几乎都是车身造型设计的亮点，这些造型都是基于标志而提取的独特造型语言，虽然不完全相同，却也能让欣赏者感受到相似的家族特征与始终不变的企业文化（图7-2-5）。

2010款量产睿翼三厢　　2007年款概念车RYUGA　　2008年概念车HAKAZE　　2008年概念车HAIKI　　2008款概念车FURAI

图7-2-5　马自达前脸设计/图片来自网络

④锥形椅

锥形椅的椅背和椅身呈一个线条锋利的锥形，独特的造型语言非常让人喜欢。设计师用锥形轮廓创造了这个在当时被认为是颠覆传统的产品，为座椅概念下了新定义，开创了几何形椅子的先河。锥形椅简单时尚的锥形外形设计，使其显得优雅、大方。精心设计的两翼靠背，两边对称，可让身体从两边随意躺下，更具有人性化（图7-2-6）。

⑤蚂蚁椅

蚂蚁椅可以说是成型胶合板家具的经典之作，简单的线条分割和上层压板的整体弯曲使得座椅形态有了全新的诠释。座椅不再是单纯满足使用者的功能诉求，更重要的是具有了生命的气息以及那精灵般的神态。座面与背靠弧度的变化极度符合人体结构的需求，即使不采用任何软体材料来作为与人体接触的部位，也完全感觉不到僵硬与冷漠，相反会很舒适。世界各地的公共场所几乎都可以见到蚂蚁椅的身影，红、橙、黄、绿、蓝、紫、黑、白，几乎每种色彩都存在，但轻巧纤细的身姿总是让空间显得更加通透。一把椅子也许并不能改变什么，但是蚂蚁椅的存在确实让感觉发生了变化，其独特的造型语言在一定程度上也改变着人们的审美进程（图7-2-7）。

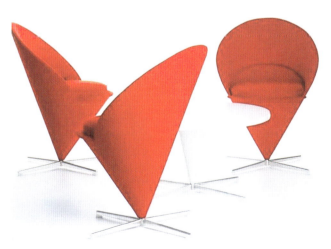
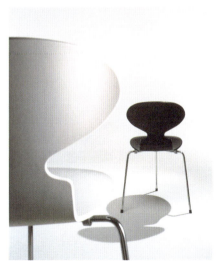

图7-2-6　锥形椅/图片来自网络　　　　　　　　图7-2-7　蚂蚁椅/图片来自网络

第八章

产品速写表现技法

第一节 // 产品速写表现技法概述
第二节 // 线描表现技法
第三节 // 马克笔表现技法
第四节 // 水溶性彩铅表现技法

学习要点

1. 了解产品速写表现的意义以及产品速写表现技法的重要性。
2. 熟知产品速写表现相关的理论知识并与学习实践相结合。
3. 掌握产品速写表现的基本技法。

产品设计是一项创造性的活动。设计师一般会结合表现图对所构思产品的形态、结构、色彩、材质、光影以及环境气氛进行全面综合的表达，因此产品设计表现技法是每位产品设计师必须掌握的一种将构思快速视觉化的重要程式化手段。本章将在每小节中对常用的一些产品速写的表现技法进行讲解，并为纤维笔、马克笔、水溶性彩铅三种表现手法配备了详细的案例绘制步骤以便读者更好地理解与学习。

第一节　产品速写表现技法概述

学习要点

1. 仔细阅读并了解产品设计专业特点以及产品速写的基本内容。
2. 明白产品速写的重要性及其特点。
3. 能够明确产品速写的表现方式以及表现技法。

1. 概述

在产品设计的过程中，当头脑里有了创意时，就需要把这些创意记录下来，形成一种图示符号，以便回顾自己曾经的想法，这就需要设计表现。设计表现的过程中会用到各种设计工具，在使用这些设计工具过程中所产生的使用技术和方法我们称之为技法，技法是我们在产品速写课程中必须学习的内容。

产品速写表现技法在产品设计行业领域内是不可或缺的，也是设计师必备的专业技能和专业素质。在产品速写表现技法的学习当中首先应当了解其中的内容并掌握技法技巧的应用。

2. 产品速写表现技法分类

产品速写的基本技法可概括为以下几种：线描表现技法、马克笔表现技法以及水溶性彩铅表现技法。

线描表现技法是最为简练、快捷的表达方式，多以徒手画线完成，较为自由。

马克笔表现技法对于忙碌的设计师来讲是一种较为快速、理想的渲染技法，马克笔技法能够真实、快捷地表现不同质感的物体，而且在不同纸张上能够产生不同的效果。

水溶性彩铅表现技法与彩色铅笔的画法类似。不同的是在画面上可以用含水的勾线笔将颜色溶解，类似水彩与彩铅的混合技法。其特点是可以表达出具有不同质感的对象。

不管采用何种工具和技法，其目的都是要清楚地表达设计理念和造型，让观察者更便捷地读懂设计者的意图。

不同的表现工具用在被表述对象上会产生不尽相同的最终效果。根据被表述对象性质的不同，采用不同的表达工具会使其更具有说服力和感染力。比如质感、光感及动感等的表现，就要用不同的技法来表现。因此设计者对不同设计意图应选择合适的表现工具及表现技法。

3. 产品速写表现技法的学习摘要

为了在产品速写表现技法的学习当中达到事半功倍的学习效果，这里为大家介绍一些在学习过程中应当注意的学习要点：

（1）学会收集和观察生活中的学习资料。比如以保存图片、临摹、单线速写、产品形态速写的方式收集生活中的各种学习和练习资料，这对于以后的产品设计学习也是很有利的。

（2）学会在练习和临摹时用心揣摩如何掌握用笔的方法以及不同表现技法在表达产品时的特点和运用技巧。

（3）掌握控制画面的能力，能够较为完善地表达产品的特点以及设计者的设计创意。

4. 小结

产品速写表现技法的基础知识学习对于产品设计专业的学生是非常重要的。我们需要意识到在进行一项创造性与实践性工作的时候是有必要通过某种手段达到目的的，产品速写表现技法就是这样的手段，我们借助于它来完成设计速写的表现以及设计创意的表达，基于其对产品设计行业本身的重要性，在产品速写学习过程中需要高度重视表现技法的学习。

第二节　线描表现技法

学习要点

1. 清楚线描表现技法的基本内容并熟练掌握线描表现的基本技法。
2. 明白线描表现技法在整个产品速写学习过程中的重要性和必要性。
3. 认真观察生活中的事物，分析其结构形态，将其运用到线描表现技法过程中去。

1. 概述

线描表现技法主要是以单线的形式来表现产品的基本形体、轮廓和结构，注重线条的流畅、连贯，以线条的疏密、曲直变化来表现物体的空间形态和体积特征。

在练习线条时，可使用铅笔、签字笔、中性笔、圆珠笔及马克笔等工具，应该坚持徒手绘制，只有这样才能达到心手一致的效果，为以后随心所欲地表达自己的创意打好基础。初学者在开始时可能比较困难，但认真坚持一段时间后就会发现对线条的运用已发生了质的变化。

（1）线描表现技法的基本知识

①流畅、肯定的线条，能使形态显得清晰而明确（图8-2-1）；迟疑、犹豫的线条会使形体显得松散、不清楚。

图8-2-1　产品线描1/NV工作室绘

②均匀用力的线条可使线条显得平稳、坚固（图8-2-2）。

图8-2-2　产品线描2/NV工作室绘

③粗细不同、颜色深浅变化的线条具有空间感和层次感（图8-2-3）。

图8-2-3　产品线描3/NV工作室绘

④弧线和具有节奏变化的线条可表现出线的运动感和速度感（图8-2-4）。

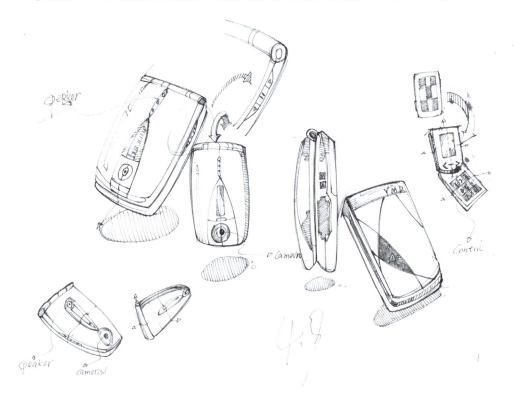

图8-2-4　产品线描4/NV工作室绘

（2）线的表达方法

线主要用于表现产品的轮廓及结构变化，一幅设计草图的成败很大程度决定于设计师在产品速写中对于该产品轮廓线的表达。基于对基本知识的认识，在绘制产品速写时，线条要自然、流畅、简洁、明快。因此，在用笔时心态要放松，落笔时要大胆、肯定；在笔行走的同时笔尖紧贴纸面，用力要均匀，切忌用琐碎的线条反复修改；画较长线条时中间可断开，但连接时要自然，最好不要形成交叉线（图8-2-5）。

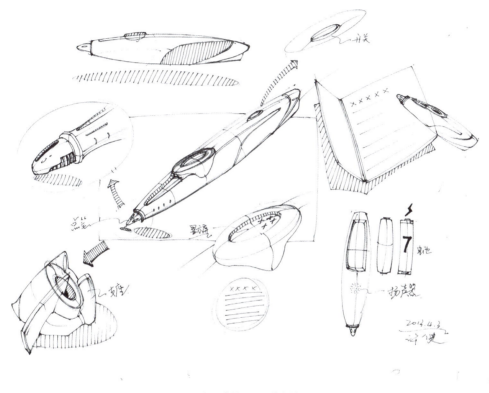

图8-2-5　产品线描5/NV工作室绘

2. 直线

在画直线时要做到干脆利落，下笔准确且肯定，特别是在表现产品的轮廓线和结构线时这一点尤其重要。在平时的练习中需要对不同的直线进行练习（图8-2-6~图8-2-8）。开始绘制时难免生疏失准，但如果坚持练习，相信是不难做到的。

图8-2-6　两点连线

图8-2-7 不同方向线条的练习

图8-2-8 竖向的体块练习

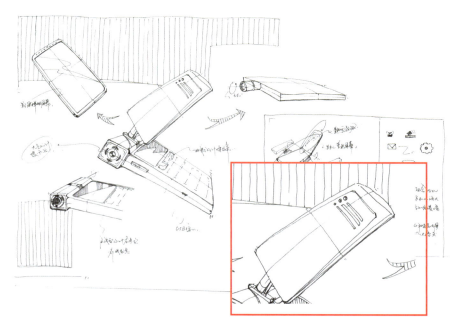

图8-2-9 产品线描/NV工作室绘

注意：

（1）认真观察线条之间的穿插、连接以及线条的轻重和粗细变化。

（2）画线要干脆，收放自如；注意在每次画线时不停地比较参考点以确定位置（图8-2-9）。

3. 曲线

曲线要达到徒手绘制的水平，需要更加长期的练习。与直线一样，在绘制时尽量保持准确性，干脆利落。若是发现画面出现错误，千万不要强行标记删改，继续边画边修正便是。图8-2-10~图8-2-12中展示了几种曲线的练习方法，大家可参照练习。

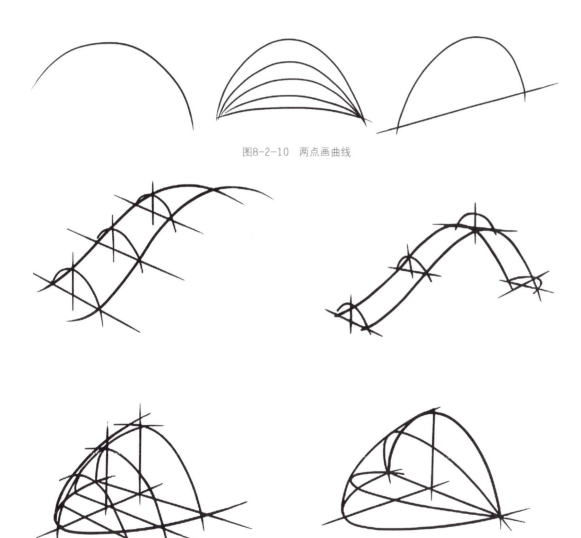

图8-2-10　两点画曲线

图8-2-11　三点画曲线

图8-2-12 自由曲线

注意：

（1）在画曲线时要注意放松手腕，在下笔之前就要对所画的物体以及提笔落笔的位置有大概的规划，不可毫无根据地随意画。

（2）画曲线时对于线条的轻重、粗细的把握要求都很高，初学者要在练习时多去领会线条的变化规律（图8-2-13，图8-2-14）。

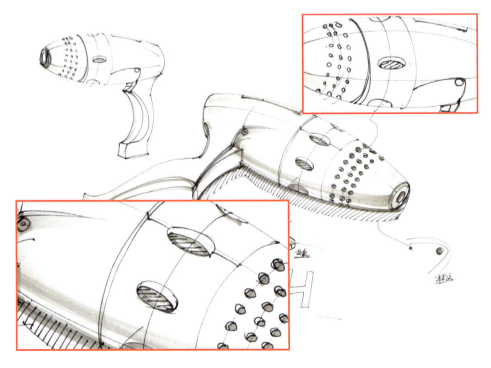

图8-2-13 曲线线稿练习示例1/ NV工作室

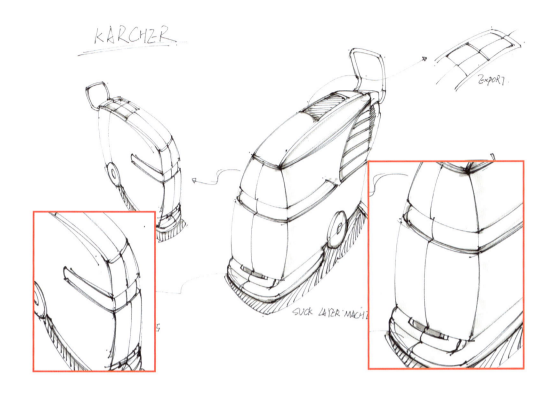

图8-2-14 曲线线稿练习示例2/许健

4. 椭圆

大家可以对照圆形产品实物写生或者徒手进行正圆及椭圆的画法练习。在徒手绘制时应仔细观察椭圆的绘制规律,接下来给大家介绍几种绘制正圆及椭圆的方法(图8-2-15~图8-2-19)。

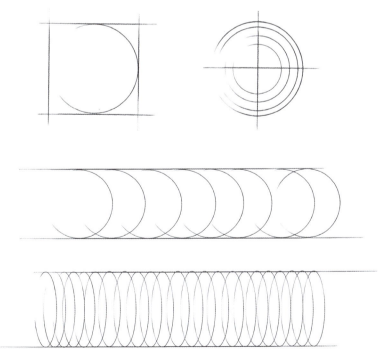

图8-2-15 连续的椭圆

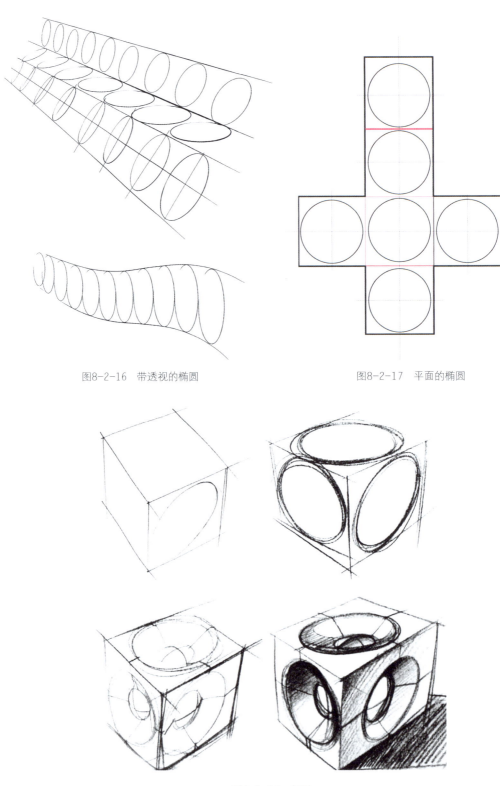

图8-2-16 带透视的椭圆　　　　图8-2-17 平面的椭圆

图8-2-18 套圆

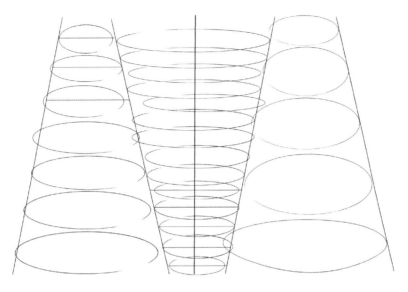

图8-2-19 竖向的透视椭圆

注意：

（1）在画椭圆时，起笔就要考虑到落笔的大概位置，做到心中有数，有的放矢。

（2）要注意椭圆的透视关系以及线条的虚实变化（图8-2-20）。

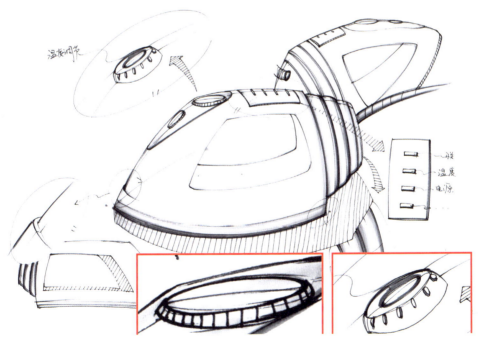

图8-2-20 椭圆线稿练习示例/ NV工作室

5. 小结

线描表现技法作为产品速写的入门技法在整个学习过程中有着非常重要的作用，单线稿的速写练习以及线描快速练习都能够提升对产品进行较为完善、快速表达的能力，因此要引起大家足够的重视，切记要经常练习。

第三节　马克笔表现技法

学习要点

1. 通过学习掌握使用马克笔的快速表现技巧。
2. 提高对速写表现技法的认识与理解，能够使用马克笔表现自己的设计思想。

示范主题：马克笔快速表现（郝德亮绘）。

准备工具：多支深浅不同的灰色马克笔、勾线笔或针管笔、复印纸。

注意要点：①抓住产品的材质特征，上色时不要做过度衔接；②用笔要干脆，遵循先浅后深的上色步骤，切勿弄脏画面；③注意光影色彩关系，增强立体感。

第一步：用勾线笔画好产品的基本轮廓线稿，注意线条随形体的变化而变化，确定基本的光照关系，也可以使用排线的方法表现投影面，同时注意布局透视（图8-3-1）。

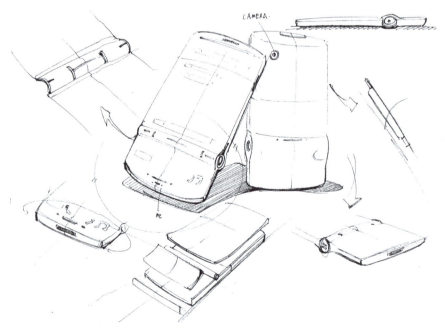

图8-3-1　马克笔快速表现步骤1

第二步：明确形态边缘，用较浅的灰色笔画出基本的明暗层次，并在投影的地方加深，使产品更有厚重感（图8-3-2）。

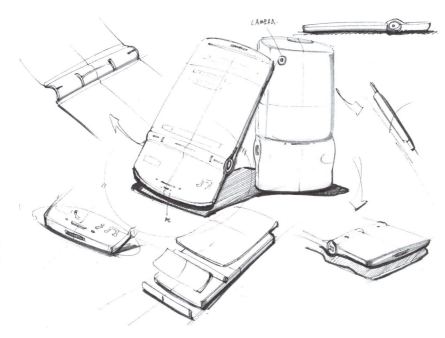

图8-3-2　马克笔快速表现步骤2

第三步：用较深的灰色加深明暗交界线的部位，用黄色马克笔点缀局部，加强色彩对比效果的同时，注重物体的结构变化（图8-3-3）。

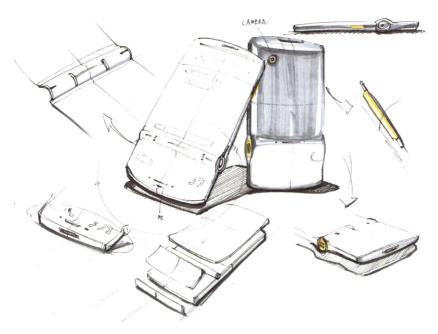

图8-3-3　马克笔快速表现步骤3

第四步：用灰色和深灰色加深底部的阴影部分，高光可以留白，进一步强化投影，局部区域继续加强其明暗对比关系（图8-3-4）。

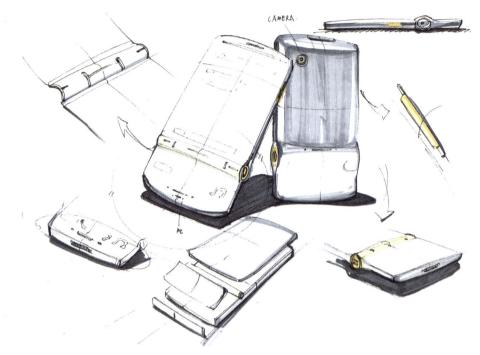

图8-3-4 马克笔快速表现步骤4

第五步：为了使产品速写产生更好更生动的视觉效果，再使用绿色的笔表现一些结构的细节部分（图8-3-5）。

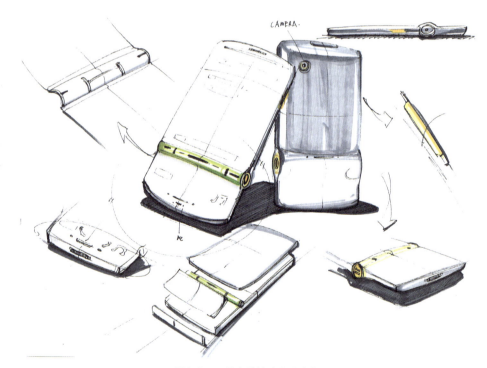

图8-3-5 马克笔快速表现步骤5

第六步：为了更好地衬托产品，添加背景色，并勾勒出规整的产品轮廓线，对需要强化的地方加深加重，使方案表现得更加结实，完成最终的效果（图8-3-6）。

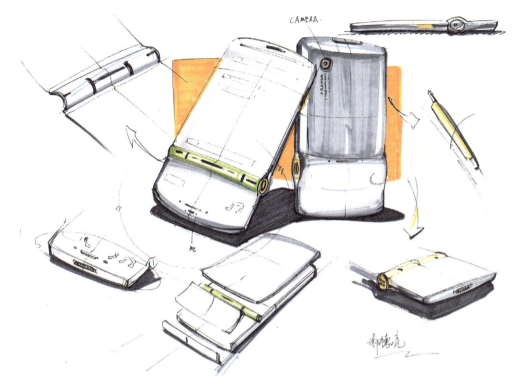

图8-3-6 马克笔快速表现步骤6

马克笔的优势不只在于颜色鲜亮,还有笔头的形状适合平涂,能控制面积大小等,能够展现不同的艺术效果。所以在实际绘制中,选择带有两个笔头的马克笔较好,它的笔尖一般有粗细两种,可以根据笔尖的不同角度,画出不同粗细效果的线条。

通常马克笔用来绘制产品时需要快速、均匀地运笔,要画出清晰的边线,可用胶布等物作局部的遮挡。要画出色彩渐变的退晕效果,可以采用无色的马克笔作退晕处理。最好是临摹实际的颜色,有的可以略加夸张,以突出主题,使画面有冲击力。必要的时候也可以少量重叠运笔,以达到更丰富的色彩,但颜色不要重叠太多,以免导致画面变脏。

第四节 水溶性彩铅表现技法

学习要点

1. 仔细阅读并掌握水溶性彩铅表现技法的基础内容,理解水溶性彩铅表现技法在产品速写中的重要性。
2. 结合线描表现技法的学习方法,熟练掌握水溶性彩铅的表现技法。

1. 概述

彩色铅笔线条感很强，用笔轻快，笔触也具有很强烈的质感。在产品速写绘制中，水溶性彩铅尤其能够表现出材质本身的特点以及产品的特性。在此温馨提示各位初学者，在使用时需要注意的事项：

（1）绘制中要时刻注意削尖彩铅。只有保证水溶性彩铅笔头的尖度才能保证画面的效果。

（2）水溶性彩铅本身的质地及肌理效果很柔软，色彩容易互相糅合，所以不宜进行大面积的单色使用，否则会使整体画面显得呆板无趣，没有造型感。

（3）与本书中介绍的其他表现技法一样，使用水溶性彩铅时也要考虑到笔触的轻重变化、颜色的深浅程度以及线条的多种变化带来的设计美感。

（4）水溶性彩铅和普通的铅笔有很多共同点，在练习其使用方法的时候可以参照本章第二节线描表现技法。同样，在打底稿或者线描构图时也可使用水溶性彩铅。在绘制过程中，握笔要注意松紧适度，这样才能够很好地把握线条的节奏变化。握得太紧，线条就会僵直，同时用笔也会变得局促；握得太松，线条就会松散，结构也会显得散漫。接下来为大家介绍一些关于水溶性彩铅的基础表现技法。

2. 平涂排线法

平涂排线法指运用彩色铅笔均匀排列出线条，使画面色彩效果达成一致。我们在排线平涂的时候，要注意线条的方向及规律，做到轻重适度，否则就会显得杂乱无章。当笔与纸的角度大约为90度时，此刻画出来的线条会比较硬、细，适合小面积的涂色；当笔杆与画面大约是45度时，笔尖与纸接触面积加大，线条会较粗、松软，适合较大面积的涂色。

如图8-4-1的案例，线条的轻重、疏密变化能够营造出空间感与层次感，排线时切记要均匀用力，方向一致，并且有虚实变化，该案例便很好地做到了这一点。

图8-4-1 平涂排线法示例/NV工作室

3. 水溶退晕法

水溶退晕法是利用水溶性彩铅可溶于水的特点，将其与水融合，达到退晕的效果（图8-4-2）。水溶性彩铅一旦溶于水之后，颜色会变得更深一些，因此在水溶退晕法的学习当中需要认真思考色彩的运用。

图8-4-2　水溶退晕法示例/NV工作室

4. 水溶性彩铅技法表现示范

示范主题：水溶性彩铅技法（李梦兰、郝德亮绘）。
准备工具：铅笔、橡皮擦、勾线笔、素描纸、水溶性彩铅、工具刀。
注意要点：①水溶性彩铅在表现产品的材质方面有快速表达的优势，但是由于水溶性彩铅质地较软，需要在绘图过程中不时地削尖铅笔；②水溶性彩铅的颗粒感较明显，在重复叠加时为了避免画面出现毛躁、粗糙的问题，要使用勾线笔蘸上清水将彩铅的色彩融在一起。

第一步：用轻松浅淡的线条勾勒出物体的大致形态和比例（图8-4-3）。注意，尽量选择与所画物体的色彩冷暖较为一致的水溶性彩铅进行形态勾勒。

图8-4-3　彩铅快速表现步骤1

第二步：加深结构线，同时初步勾勒出细节部分的轮廓（图8-4-4）。

图8-4-4　彩铅快速表现步骤2

第三步：开始使用与物体颜色相对应的彩铅对物体暗部进行描绘（图8-4-5）。

图8-4-5　彩铅快速表现步骤3

第四步：对物体进行大面积的铺色，将暗部阴影大致区分出来，以方便下一步的深入绘制。在此阶段中注意平涂排线法的运用（图8-4-6）。

图8-4-6　彩铅快速表现步骤4

第五步：根据物体结构以及光影变化进行大面积铺色，确定好画面主基调（图8-4-7）。

图8-4-7　彩铅快速表现步骤5

第六步：继续加深暗部色彩，并且对物体细节部分进行绘制。注意画面中颜色的变化规律，考虑物体材质以及光影变化（图8-4-8）。

图8-4-8　彩铅快速表现步骤6

第七步：进行深入刻画，调整画面效果并对画面细节进行细致处理（图8-4-9）。

图8-4-9　彩铅快速表现步骤7

第八步：强调产品结构线，丰富产品细节，对一些较小的结构进行深入刻画（图8-4-10）。

图8-4-10 彩铅快速表现步骤8

第九步：对画面再次进行细节调整。运用水溶退晕法结合勾线笔将画面上较为粗糙的颗粒融在一起，使画面更为干净整洁，颜色更加鲜亮（图8-4-11）。

图8-4-11 彩铅快速表现步骤9

5. 小结

水溶性彩铅线条感强，质感表现丰富，线条的轻重也较易把握，在对产品的表现上具有较强的塑造性和可变性。水溶性彩铅表现技法相较于线描表现技法而言，更易出效果，在快速表现产品质感和体面感方面占有优势。

第九章 产品速写案例

第一节 // 电子信息与家用电器产品表现
第二节 // 家具与时尚创意产品表现
第三节 // 交通工具与机械工具产品表现
第四节 // 鞋类与箱包产品表现

学习要点

1. 了解各类产品的特点并掌握绘制这些产品特点的特殊要求。
2. 掌握各类产品的速写绘制过程和注意要点。

通过前几章的介绍和学习，我们已经对产品速写绘制有了一定的认识和了解，对表现技法也有了一定掌握。接下来，本章以多种具体的产品分类为案例，对产品的起形、上色到最后完成作品的整个过程进行详细讲解，使初学者熟练掌握产品速写绘制技法，更好地表达出自己想要的设计方案效果。

第一节　电子信息与家用电器产品表现

学习要点

1. 熟练掌握电子信息与家用电器产品的速写绘制方法。
2. 在实际绘制中提升对该类产品的绘制技巧。

电子信息与家用电器都是以电能进行驱动的产品，其材质大多以塑料为主，有的会辅助一些其他材料，因此这两类产品的速写表现手法基本一致。

1. 电子信息产品表现

（1）电子信息产品的认识

电子信息产品是指采用电子信息技术制造的电子雷达产品、电子通信产品、广播电视产品、计算机产品及电子测量仪器产品等成品及其配件。电子信息产品的材质不像家具、交通工具等产品那样种类繁多，最常用的是塑料材质，再结合金属、皮质、陶瓷等。

（2）电子信息产品速写绘制步骤

> **示范主题**：电子狗单线条快速示范（何俊杰绘）。
> **准备工具**：铅笔、橡皮擦、针管笔、马克笔纸。
> **注意要点**：①以线条来表现的电子信息产品往往需要借助线和线构成的面来进行表现，绘制时产品的结构和细节要清楚明确，注意整个画面线条的流畅感；②可以利用点笔或排线的方式来活跃画面，塑造产品的肌理和明暗关系，衬托出产品的立体效果。

第一步：先用铅笔或针管笔勾勒产品的大体轮廓，注意构图的比例和透视的准确性（图9-1-1）。

图9-1-1　电子狗线描步骤1

第二步：初步描绘出产品的结构形态和细节，在绘制时应该注意用笔的流畅和线条的虚实关系（图9-1-2）。

图9-1-2　电子狗线描步骤2

第三步：强化形体轮廓及底部线条，可以先为产品简单地绘制阴影，使其立体效果更加突出（图9-1-3）。

图9-1-3　电子狗线描步骤3

第四步：对产品喇叭和按键等细节进行初步刻画，使产品的块面结构基本明确（图9-1-4）。

图9-1-4　电子狗线描步骤4

第五步：进一步对产品进行刻画，为了突出产品形态，继续加深产品结构线和底部线条（图9-1-5）。

图9-1-5　电子狗线描步骤5

第六步：最后调整画面整体效果，添加文字说明和投影，完成产品单线条速写绘制（图9-1-6）。

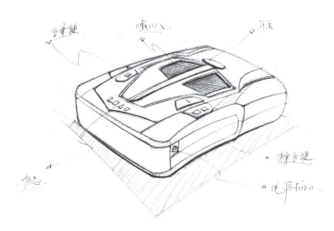

图9-1-6　电子狗线描步骤6

2. 家用电器产品表现

（1）家用电器产品的认识

家用电器，简称家电，主要指在家庭及类似场所中使用的各种电器。家用电器把人们从繁重、琐碎及费时的家务劳动中解放出来，为人类创造了更为舒适的生活和工作环境，已成为现代家庭生活的必需品。目前家用电器的分类方法在世界上尚未统一，但按产品的功能、用途大致可分为如下8类。

①制冷电器，包括家用冰箱、冷饮机等。

②空调器，包括房间空调器、电扇等。

③清洁电器，包括洗衣机、电熨斗、吸尘器等。

④厨房电器，包括微波炉、电磁灶、电饭锅等。

⑤电暖器具，包括电热毯、电热服等。

⑥整容保健电器，包括电动剃须刀、电吹风、电动按摩器等。

⑦声像电器，包括电视机、收音机、组合音响等。

⑧其他电器，如烟火报警器、电铃等。

家用电器产品的速写表现和电子信息产品的表现手法基本一致，但和电子信息产品相比，由于它和金属材质的结合更为广泛，所以在绘制时要注意对金属材质的表现。在绘制时首先要把颜色对比度拉开，其次要考虑周围环境的颜色，最后突出高光。下面主要以家用电器的马克笔上色表现为示例来介绍其绘制技法。

（2）家用电器产品速写绘制步骤

> **示范主题**：播放器线描表现示范（李小永绘）。
> **准备工具**：铅笔、橡皮擦、针管笔、马克笔、高光笔、马克笔纸。
> **注意要点**：①绘制家用电器产品要抓住其材质的特点，明确明暗光影关系，在上色过程中多用同色系做过渡衔接；②在运笔的过程中应注意用笔的次数不宜过多，而且要尽可能准确、快速，最好一气呵成，切忌反复涂改，否则笔触会因渗透而留下晕染的痕迹，影响画面的整洁性；③单纯使用马克笔来表现时若出现不好表达的部分（比如曲面过渡等)，可以结合色粉或彩铅等工具综合表现。

第一步：先用铅笔或针管笔勾勒产品基本形态，要注意产品的构图和透视的准确（图9-1-7）。

图9-1-7　播放器线描步骤1

第二步：确定其基本的明暗关系，添加细节和文字说明，完成单线条图（图9-1-8）。

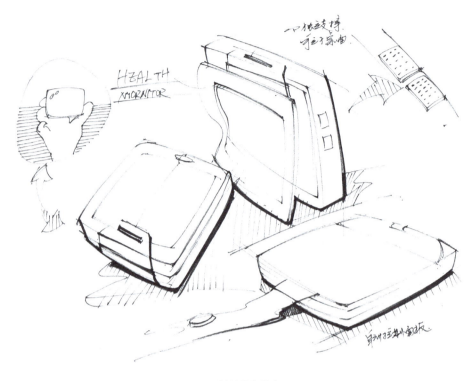

图9-1-8　播放器线描步骤2

第三步：首先用浅灰色马克笔对产品的暗面和底部进行上色，再用深色马克笔加深产品暗部轮廓，突出其明暗关系（图9-1-9）。

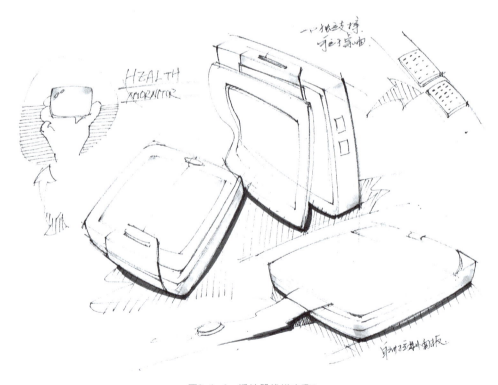

图9-1-9　播放器线描步骤3

3. 小结

无论是单线条绘制还是马克笔上色，在绘制电子信息产品和家用电器产品时，都应该注意把握产品的形态，注意明暗关系和透视的准确。在进行绘制时可以配合使用不同的工具来表现，平时应该多加强练习，这样才能将工具运用得得心应手，挥洒自如（图9-1-10）。

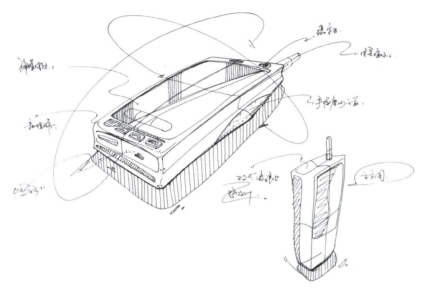

图9-1-10　电子信息产品速写/NV工作室

第二节　家具与时尚创意产品表现

学习要点

1. 熟练掌握家具产品和时尚创意产品的表现技法。
2. 在实际绘制过程中提升该类产品的绘制技巧。

家具和时尚创意产品已经成为人类生活中必不可少的部分，但由于两种产品覆盖面较广，所以在速写具体绘制技法上还存在一定的差异，下面就以一个家具产品和一个时尚创意产品的绘制示例来分别介绍它们的绘制技法。

1. 家具产品表现

（1）家具产品的认识

家具是指由各种材料经过一系列的技术加工制造，在生活、工作或社会实践中供人们坐、卧或支撑与储存物品的一类器具与设备。常见的有床、沙发、椅子及化妆台等。家具的材料除

了常用的木材、金属、塑料外，还有藤、玻璃、皮革及海绵等。所以在绘制家具产品速写时要特别注意不同材料的特点，采用不同的方式进行表现。

（2）家具产品速写绘制步骤

示范主题：办公椅马克笔上色表现示范（肖尧、何俊杰绘）。

准备工具：铅笔、橡皮擦、针管笔、马克笔、高光笔、马克笔纸。

注意事项：①强反光材料的家具产品，明暗过渡必须要强，笔触应齐整，线条直而有力，必要时可在高光处谨慎地添加少许彩色；②半反光材料（如塑料）的家具产品黑白灰色彩对比较为柔和，表现时应注意其特点；③不反光也不透光的软材料，着色应均匀、湿润，线条流畅，明暗对比柔和，避免用坚硬的线条，不能过分强调高光；④不反光也不透光硬材料，描绘时应块面分明、结构清晰、线条挺拔明确；⑤在绘制透明产品时，要注重环境色的变化和高光部分的处理。

第一步：使用铅笔或针管笔勾画出椅子的外轮廓，注意角度的选择及整体构图的美观协调，线条要有虚实关系（图9-2-1）。

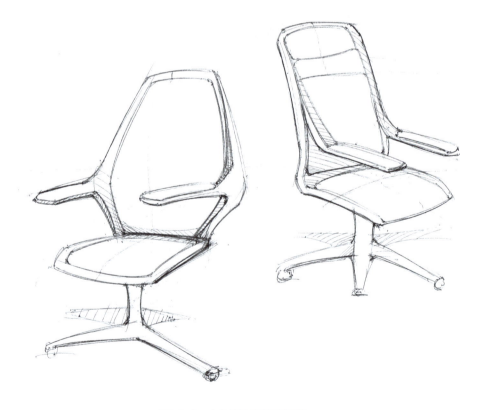

图9-2-1　办公椅快速表现步骤1

第二步：用浅灰色马克笔为产品上第一遍颜色，明确基本的光影关系（图9-2-2）。

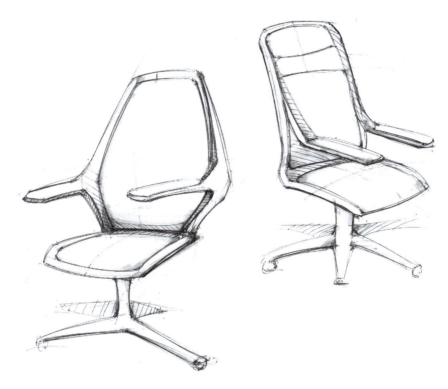

图9-2-2　办公椅快速表现步骤2

第三步：用浅蓝色马克笔上色，绘制出产品基本的色彩关系。注意要预留好高光位置（图9-2-3）。

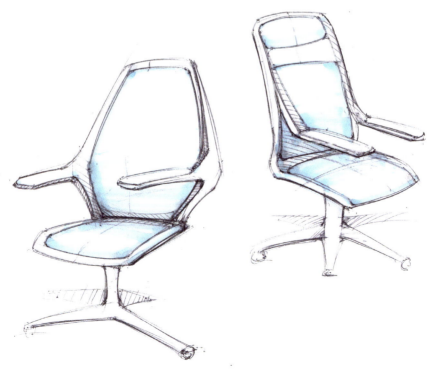

图9-2-3　办公椅快速表现步骤3

第四步：用浅灰色马克笔加深椅子靠背和坐垫的色彩，以突出画面的立体效果。上色的时候用笔要注意椅子的结构形态，线随形走（图9-2-4）。

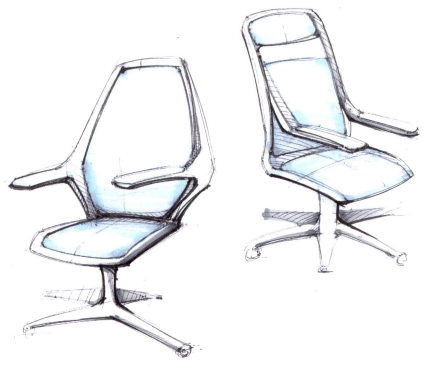

图9-2-4　办公椅快速表现步骤4

第五步：用浅灰色马克笔逐步刻画金属架部分，要注意金属材质的特点，拉开明暗对比（图9-2-5）。

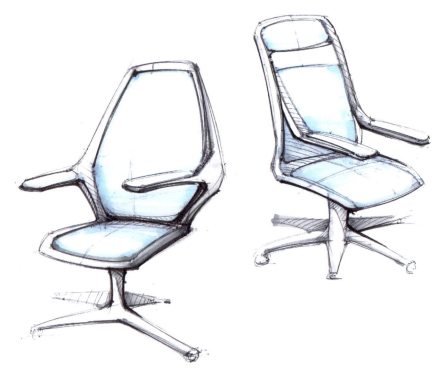

图9-2-5　办公椅快速表现步骤5

第六步：用浅灰色马克笔加深色彩对比效果，并用蓝色马克笔自然顺畅地衔接暗部和亮部（图9-2-6）。

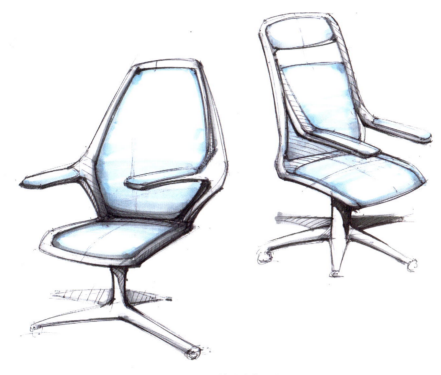

图9-2-6　办公椅快速表现步骤6

第七步：用橙色马克笔为产品添加背景。调整画面的整体效果，完成产品马克笔上色速写绘制（图9-2-7）。

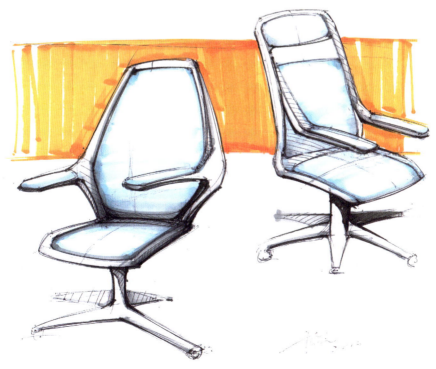

图9-2-7　办公椅快速表现步骤7

2. 时尚创意产品的表现

（1）时尚创意产品的认识

时尚创意产品是指对人在生存和发展中的相关事物进行装饰和美化并顺应时代潮流，极具创意的新型产品。时尚创意产品的结构往往都比较精炼简洁，因此在绘制速写时对线条和产品结构的准确性要求比较高。

（2）时尚创意产品速写绘制步骤

> **示范主题**：概念代步车单线条快速表现示范（刘露绘）。
> **准备工具**：铅笔、橡皮擦、针管笔、马克笔纸。
> **注意事项**：时尚创意产品体现着一个时代的潮流特征，无论是它的造型、配色、材料都是流行的、极具创意的。所以，在勾画时尚创意产品时要注重分析产品特点，传达出时尚与创意的信息。

第一步：用铅笔或针管笔以单线形式勾勒出产品大体轮廓，并画出产品形体结构线作为辅助，要注意产品形态和透视的准确（图9-2-8）。

图9-2-8　代步车快速表现步骤1

第二步：初步明确产品结构和形态，画出部分细部的轮廓（图9-2-9）。

图9-2-9　代步车快速表现步骤2

第三步：强化形体轮廓和明暗交界线，进一步明确产品形态。注意线条的流畅感和虚实关系（图9-2-10）。

图9-2-10　代步车快速表现步骤3

第四步：加强产品块面转折处的线条，凸显产品的立体效果（图9-2-11）。

图9-2-11　代步车快速表现步骤4

第五步：对产品细节进行初步的刻画，使画面更加充实、饱满（图9-2-12）。

图9-2-12　代步车快速表现步骤5

第六步：用排线的方法描绘产品暗部，明确其光影关系，使产品的立体效果更加突出（图9-2-13）。

图9-2-13　代步车快速表现步骤6

第七步：进一步刻画产品暗部，用排线的方式添加投影。调整画面的整体效果，完成产品单线条绘制（图9-2-14）。

图9-2-14　代步车快速表现步骤7

3. 小结

家具产品所包含的种类较多，运用的材料也十分丰富，因此在使用马克笔绘制该类产品速写时，要通过不同的笔触运用、线条表现、高光处理等来凸显不同材质的特征，使产品的表现更加形象具体，传递出更加准确的信息（图9-2-15）。

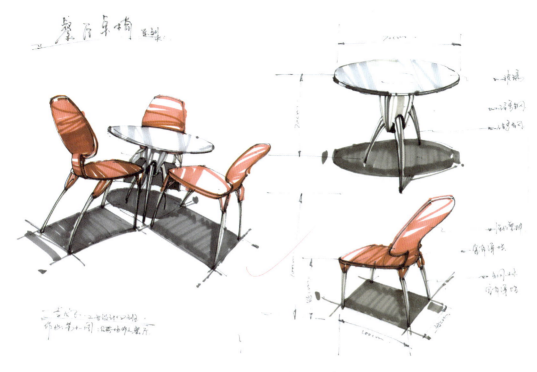

图9-2-15　家具产品速写/NV工作室

第三节　交通工具与机械工具产品表现

学习要点

1. 认识交通工具和机械工具产品并掌握其表现技法。
2. 分析、总结两大类工具与其他产品速写绘制的异同。

交通工具和机械工具，简称交通机具，它们的共同点就是在产品生产的材料上，金属材质被广泛运用。金属材质的速写表现主要有两种，一种是对外界反射效果强烈（镀铬材质），一种是对外界反射效果微弱（亚光材质）。对于强反光的金属，一般先用深灰色的马克笔把对比度拉开，然后上少许环境光的色彩，最后点上很强的高光；而低反光的金属虽然由于材质的特点，色彩对比度小，但是也必须注意颜色之间的衔接。

1. 交通工具产品表现

（1）交通工具产品的认识

交通工具狭义上指一切人造的用于人类代步或运输的装置，如自行车、汽车、摩托车、火

车、船只及飞行器等。其中也包括马车、牛车等动物驱动的可移动装置，从这一点来说，黄包车、轿子、轮椅也可以算是交通工具。由于交通工具机构性强，因此在绘制速写时一定要多观察其结构和块面关系。

（2）交通工具速写绘制步骤

示范主题：汽车马克笔上色表现示范（李小永绘）。

准备工具：铅笔、橡皮擦、针管笔、水溶彩铅、马克笔、高光笔、马克笔纸。

注意事项：①在绘制的过程中，马克笔的用笔要明确、自然；②上色要遵循先浅后深的顺序，以保持画面的整洁；③绘制中要始终把握画面的整体感及色彩明暗关系；④绘制不同的交通工具，表现方法也不一样，平时要多注意观察，分析其结构和块面关系，绘制时才能更好地去表现其特征。

第一步：用铅笔或针管笔勾画车体基本的轮廓线，注意布局和透视（图9-3-1）。

图9-3-1　汽车快速表现步骤1

第二步：完成汽车线稿图，用线条确定其基本光照关系，可使用排线的方式表现阴影面（图9-3-2）。

图9-3-2　汽车快速表现步骤2

第三步：用蓝色水溶彩铅在线稿的基础上从车身暗部开始表现，拉开明暗对比，注意要预留好高光位置（图9-3-3）。

图9-3-3　汽车快速表现步骤3

第四步：在车体的明暗交界处使用蓝色马克笔来拉开色彩对比，从而使车体色彩衔接自然顺畅。在用马克笔的时候应该先浅后深，但是不要在一个区域过多地重复使用，注意用笔明确、自然（图9-3-4）。

图9-3-4　汽车快速表现步骤4

第五步：结合使用赭石色马克笔与黑色马克笔强化车身底盘、轮胎以及车体暗部的形体结构（图9-3-5）。

图9-3-5　汽车快速表现步骤5

第六步：结合深灰色和黑色马克笔对车身暗部进行强化，增强对比关系（图9-3-6）。

图9-3-6　汽车快速表现步骤6

第七步：对车体的挡风玻璃、轮胎暗部和进气格栅进行深入刻画（图9-3-7）。

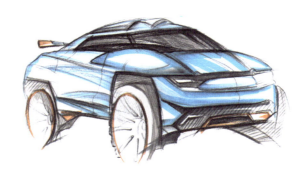

图9-3-7　汽车快速表现步骤7

第八步：进一步优化和调整画面效果，刻画车体细节，最终完成汽车的绘制（图9-3-8）。

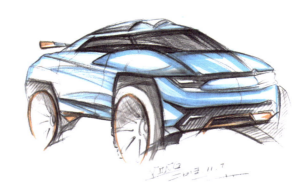

图9-3-8　汽车快速表现步骤8

2. 机械工具产品表现

（1）机械工具产品认识

机械工具就是能帮人们降低工作难度和强度的装置，机械工具主要分为机动工具和手动工具两大类。机动工具是指以压缩空气、直流电力、交流电力或高压油液为动力源驱动的工

具，如气动扳手、气动砂轮机、气动凿岩机、电钻及液压扳手等。手动工具是指以手力驱动的工具，如扳手、钳子、锤及锉等。针对这类工具的机械性，在速写绘制时要尤其注意产品的结构、比例和透视。

（2）机械工具产品速写绘制步骤

> **练习主题：** 机械零件单线条快速表现示范（徐伟嘉绘）。
> **准备工具：** 铅笔、橡皮擦、针管笔、马克笔纸。
> **注意事项：** ①由于机械工具的产品结构严谨，因此在绘制时一定要注意产品结构的合理性；②钢铁材料在机械工具产品中运用较广泛，为了表现出其材质的特点，绘制的线条要硬朗一些，必要时可对线条重复加深；③在产品结构复杂的地方可以用线条的虚实和排列方式来表达。

第一步：先用单线勾勒产品的大体轮廓，注意整个画面的布局，主体物和产品局部的主次关系要明确。同时，画出形体的中线以作为对称和透视参照（图9-3-9）。

图9-3-9 机械零件线描步骤1

第二步：从产品的重点部位开始进行逐步刻画，刻画时要把握形体的准确性（图9-3-10）。

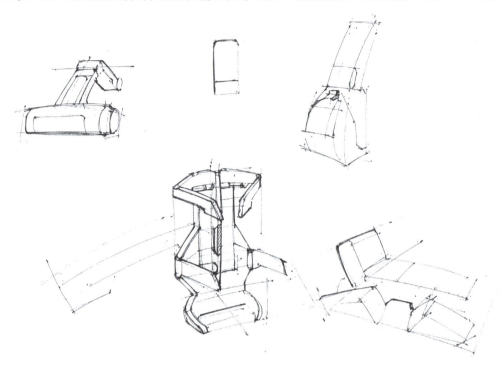

图9-3-10　机械零件线描步骤2

第三步：为形体增加局部细节并强化形体轮廓及底部线条，使形体的体感更加突出，绘制的过程中要注意线条的虚实关系（图9-3-11）。

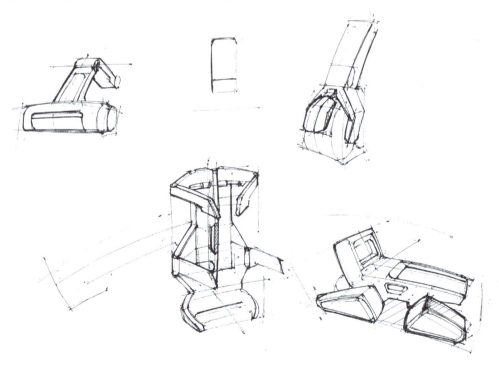

图9-3-11　机械零件线描步骤3

第四步：进一步完善和调整局部与整体的关系，并刻画出完整的形体（图9-3-12）。

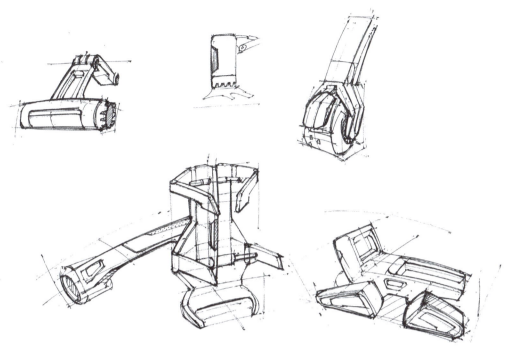

图9-3-12　机械零件线描步骤4

第五步：对产品细节进行刻画，加强形体的轮廓线及暗部的结构线，突出产品的立体效果（图9-3-13）。

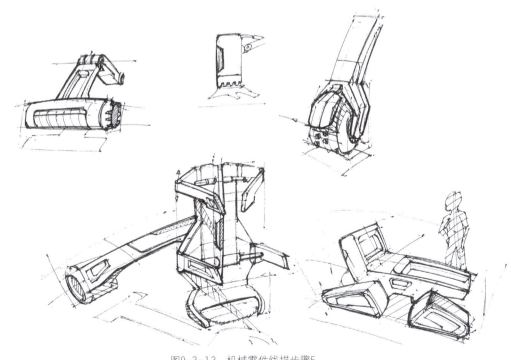

图9-3-13　机械零件线描步骤5

第六步：以排线的方式为形体添加投影可以使产品的形态更加明确，增强其立体效果（图9-3-14）。

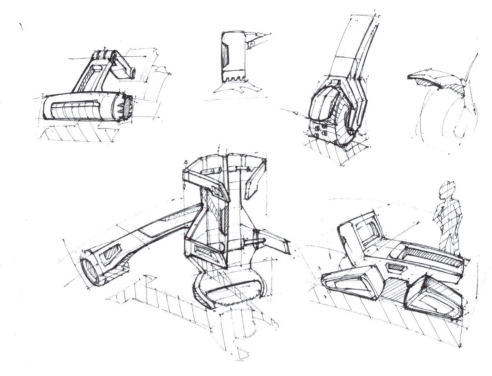

图9-3-14　机械零件线描步骤6

第七步：为产品增加文字说明，使整个画面更加整体充实，完成产品单线条绘制（图9-3-15）。

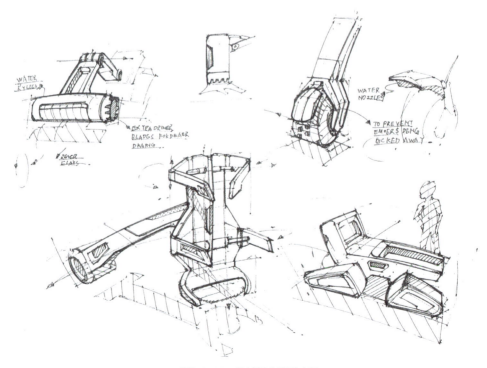

图9-3-15　机械零件线描步骤7

3. 小结

很多初学者在为速写上色时不知从何处下手，其实最简单的理解就是"用色彩来表达素描关系"，因为无论产品是什么颜色，素描关系是始终不变的（图9-3-16，图9-3-17）。交通机具主要由金属、橡胶及塑料等材料构成，所以在绘制该类产品速写时要特别注意不同材质的产品结构和表现技法，这些都需要在实际的练习中去总结提高。

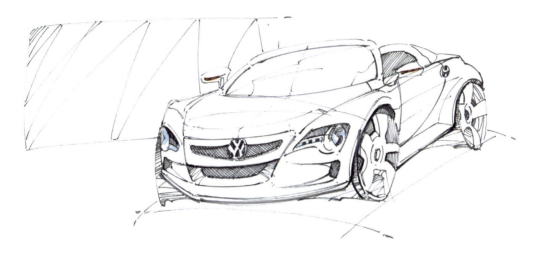

图9-3-16　汽车速写/NV工作室

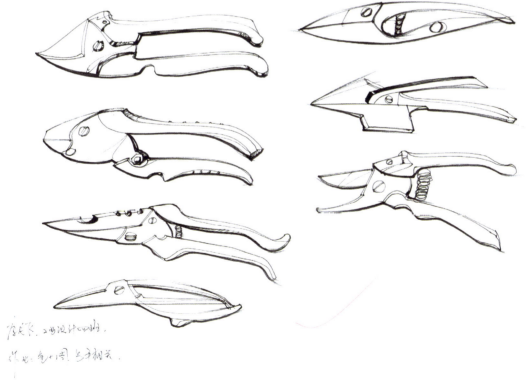

图9-3-17　工具速写/NV工作室

第四节　鞋类与箱包产品表现

鞋类箱包都是与我们生活息息相关的产品，在人类社会不断的发展中，其功能形式也变得更加广泛、更加充实。将鞋类箱包产品放在一起讲解不仅因为它们和人们的生活都密切相关，更主要的是它们的制作材料与工艺比较相近。

1. 鞋类产品表现

（1）鞋类产品的认识

鞋子发展到如今，其功能不单是保护脚不受伤害，美观性也变得尤为重要，所以鞋的制作材料和样式变得越来越多。鞋类产品大多由皮革、布料和橡胶材质制作，因此在绘制时要表现好皮革材质的反光、布料的肌理和橡胶的柔软效果。

（2）鞋类产品速写绘制步骤

> **示范主题：** 运动鞋马克笔上色表现示例（肖尧、何俊杰绘）。
> **准备工具：** 铅笔、橡皮擦、针管笔、马克笔、高光笔、马克笔纸等。
> **注意要点：** ①鞋类产品的曲面比较多，在马克笔上色的过程中要随着产品形态的变化而变化，要将高光的地方预留出来；②由于鞋类产品的特殊材质，在上色过程中一定要注意其产品的光影关系；③在上色过程中还可以用彩铅和丙烯颜料进行辅助表现。

第一步：勾勒出运动鞋的线稿。绘制线条时手腕要放松，注意线条虚实关系的变化，切忌死板（图9-4-1）。

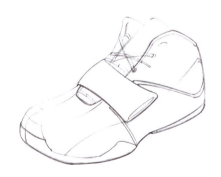

图9-4-1　运动鞋马克笔表现步骤1

第二步：先用灰色马克笔确定出简单的明暗关系，注意用笔要随着形态的变化而变化（图9-4-2）。

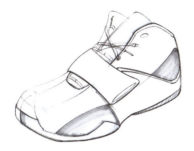

图9-4-2　运动鞋马克笔表现步骤2

第三步：用黄色马克笔明确产品基本的色彩关系（图9-4-3）。

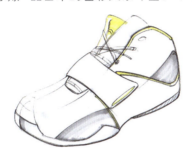

图9-4-3　运动鞋马克笔表现步骤3

第四步：用深灰色马克笔强化重色区域，并使用浅灰色马克笔由浅及深地刻画鞋的光影效果，此时要注意色彩过渡自然（图9-4-4）。

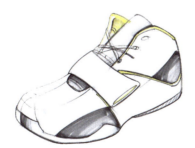

图9-4-4　运动鞋马克笔表现步骤4

第五步：用浅灰色马克笔自然地衔接运动鞋暗部和亮部过渡的区域，强调产品的色彩和明暗关系（图9-4-5）。

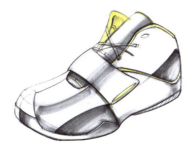

图9-4-5　运动鞋马克笔表现步骤5

2. 箱包产品表现

（1）箱包产品的认识

箱包是对用于收纳物品的各种包的统称。包括一般的购物袋、手提包、背包、单肩包、挎包、腰包和多种拉杆箱等。面料是箱包产品的主要材料，它不但直接影响产品的外观形象，而且关系到产品的市场销售价格，所以面料在箱包产品设计和效果表现的时候应着重考虑。下面这个示例以箱包产品的单线条绘制来介绍其表现技法。

（2）箱包产品速写绘制步骤

> **练习主题：** 单肩包单线条快速表现示范（李梦兰绘）。
> **准备工具：** 铅笔、橡皮擦、针管笔、马克笔纸。
> **注意要点：** ①由于以皮革、纤维等材质为主的箱包产品材质柔软，曲线较多，因此在单线条绘制时一定要把握好产品线条的流畅性，不要画得太过死板。
> ②注意分析产品不同材料的表现技法，如质感硬的部位宜用重、刚劲有力的线条来表现；质感软的部位宜用下笔轻、柔和细腻的线条来表现。
> ③可以使用点笔或排线的方式来表现产品的柔软性及光影关系，增强产品立体感。

第一步：用单线勾勒出产品的大体轮廓。确定产品在画面中的布局，注意透视的准确性（图9-4-6）。

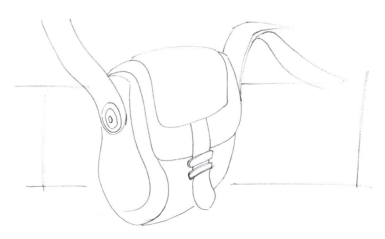

图9-4-6　单肩包线描步骤1

第二步：强化产品的外轮廓，注意线条虚实变化（图9-4-7）。

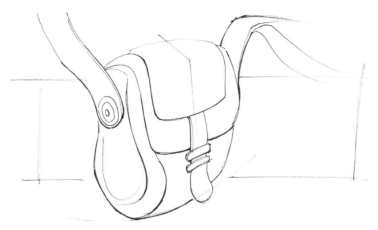

图9-4-7　单肩包线描步骤2

第三步：为产品添加细节。用排线的方式表现产品的暗部，确立基本的明暗关系（图9-4-8）。

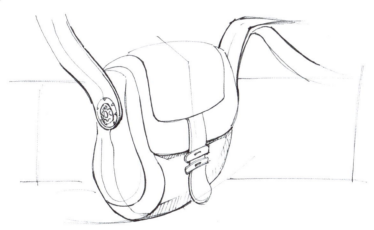

图9-4-8　单肩包线描步骤3

第四步：刻画产品的暗部并添加阴影，增强产品整体的立体感（图9-4-9）。

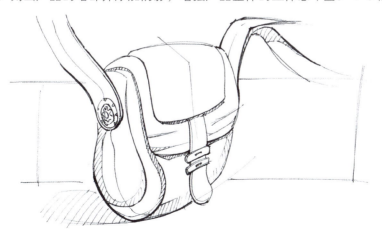

图9-4-9　单肩包线描步骤4

第五步：刻画产品的纹理和纽扣等细节部分，突出产品的材质特点（图9-4-10）。

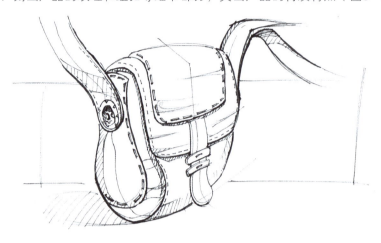

图9-4-10　单肩包线描步骤5

第六步：为产品加上必要的文字说明，调整画面的整体效果，完成背包单线条绘制（图9-4-11）。

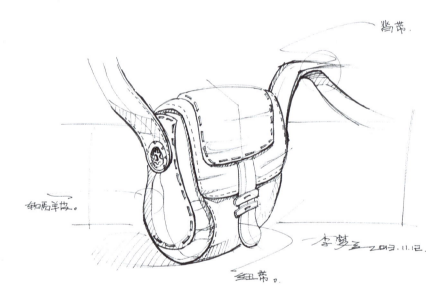

图9-4-11　单肩包线描步骤6

3. 小结

用马克笔来绘制鞋类及箱包产品时，除了要注意材料的特殊性以外，还需要明确产品基本的明暗关系、空间比例及透视关系等。这类产品由于曲线较多，绘制时可能有些难度，因此平时一定要多做线条和上色的练习，才能在绘制时更加灵活处理（图9-4-12，图9-4-13）。

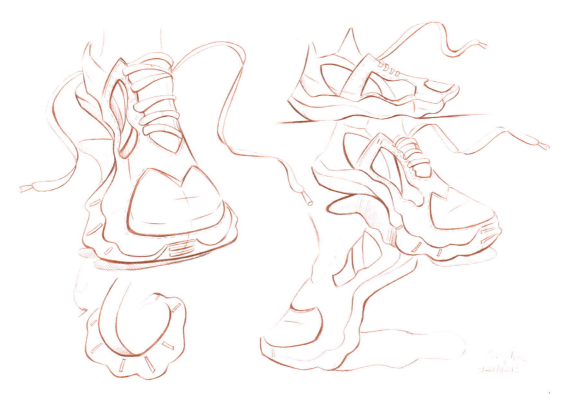

图9-4-12 运动鞋速写/NV工作室

图9-4-13 双肩包速写/李梦兰

第九章
产品速写
案例

149

参考文献

[1] 王茂林. 手绘表现在设计中再认识 [J]. 艺术与设计（理论），2009，12.

[2] 朱云峰. 对产品设计手绘表现课程教学的思考与探索 [J]. 大众文艺，2011，12.

[3] 朱华，曹小琴等. 色彩构成设计 [M]. 武汉：武汉出版社，2010.

[4] 萧冰，李雅. 设计色彩 [M]. 上海：上海人民美术出版社，2009.

[5] 夏寸草，王自强. 产品设计手绘表现技法 [M]. 上海：上海交通大学出版社，2011.

[6] 刘国余. 产品设计创意表达·草图 [M]. 北京：机械工业出版社，2010.

[7] 蒲大圣，宋杨等. 产品设计手绘表现技法 [M]. 北京：清华大学出版社，2012.

[8] 姚诞. 手绘表现技法 [M]. 上海：上海人民美术出版社，2010.

[9] 程子东，吕从娜等. 手绘效果图表现技法 [M]. 北京：清华大学出版社，2010.

[10] 裴元生. 手绘效果图表现技法 [M]. 北京：北京工艺美术出版社，2009.